西洋名畫欣賞入門

品味與鑑賞100幅美術經典

曾銘祥 編著

晨星出版

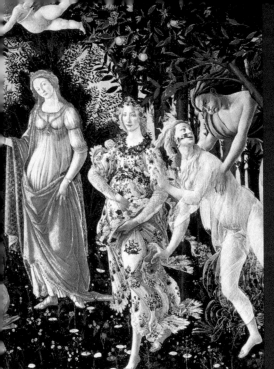

CONTENTS

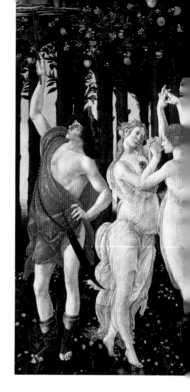

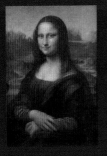

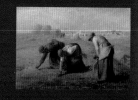

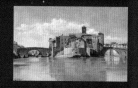

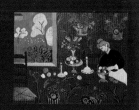

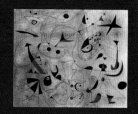

經典中的經典

近年來，台灣的物質生活已見普遍提昇，在資訊的衝擊下，國人對於精神糧食的渴求也相對提高。尤其在政府文化機構與民間企業團體所協辦的一波波強勢歐美名家美術作品展覽，更是開拓了國人審美的視野，掀起了空前的觀畫熱潮，這是可喜的現象。

相信在可見的未來，這類移動式的國際美展將會更密集的登入台灣。然而，觀者在面對如此「沈重」的歷史精華時，卻受到展期的限制，或因人潮川流不息，而難以獲得良好的咀嚼與反芻，在浩瀚無際的精緻畫冊堆與「速食化」的美的資訊中，吾人若失「美」的鑑賞準則。

基此，曾銘祥先生想到以一種「隨身版」（pocket book）的概念，把歐美名家作品匯集成一本賞析小集，提供讀者無論旅遊、休閒或任何時候的間隙片刻，都可以藉由這本美術寶典，獲得視覺的享受

與美術知識的擴增。

這本取名為「西洋名畫欣賞入門——品味與鑑賞100幅美術經典」的美術名典，在時間上橫跨了將近五百年的西洋美術史內容，作者鎖定以繪畫為主，這是基於繪畫媒材的同質性，在歷史脈絡與風格演遞中，有其類比的趣詣。作者也認為六○年代以降的美術品，因為尚未經過歷史的考驗，所以暫時無法列入本書，不過，作者亦考慮過，將來可以「系列性」的概念，持續推出不同風格的美術賞析小册。作者也強調出版本書的目的，並非去建構美術史的價值，而是希望提供讀者對於這些「經典中的經典」有一份更親和的認識。在編排方面，作者依美術家的出生時序先後介紹，讓我們對於這些同時代的畫家風格發展，也多了一層「聞道有先後」的有趣觀察。

總之，作者以淺顯而精要的文筆，配以生動而活潑的相關軼聞，帶領我們進入一種更貼心的審美饗宴，更可貴的是，作者還將一些名畫與台灣本地美術風格的影響與關連，做了扼要的提示，這對提升國人對於本土美術的關懷與了解，亦可謂匠心獨運。本人有幸為曾先生

新書為序，也期盼曾先生，再接再勵，為提昇國人美育風氣而互勉之。

梅丁衍于彰化師大

二〇〇〇年三月

國民審美之必需

曾銘祥

一九九〇年我投入了職業創作的行列，好像是完成了孩提時許下的願望，藝術市場正巧遇上了飢不擇食的消費型態，只要是畫廊引薦的畫家，消費者照單全收，大部份的繪畫收藏行為都被當成股票一般來操作，藝術品只是一張超大型的有價證券。當時不管是投機的畫家或認真追求理想的畫家，全被糊里糊塗地捲入這場台灣奇蹟式的藝術買賣裡，窮了大半輩子的台灣畫家，當然禁不起如此誘惑，畫價越賣越高，以至於無法朝向國際藝術市場的價格行情邁進（以國外藝術市場而言，台灣畫價是偏高的）。畫商似乎也意識到這點，在時空的配合下，此時與中國的藝術交流正開放，大量物美價廉的中國油畫、水墨畫大量進入台灣市場，另一窩蜂的瞎拼行為又熱烈展開……。

上述只是台灣藝術市場開紅盤時期的紀實，在激情之後，沉澱下來思考最原始的問題根源是，一般消費者對審美能力的不足，對藝術

9

的認識不夠，對畫價只會一味地要求折扣……。畫家只能扮演無奈的生產者角色，畫商身負的重擔沒能發揮，以致消費者必須東拼西湊地了解西洋美術，美感印象又來自於印象派，類印象主義成為收藏主流。幸好，藝術的尊嚴結合了畫廊業者的學問，多元的藝術形式又再一次登陸台灣，收藏與欣賞變成一種深度的學習品味、教育自己的下一代欣賞藝術成為生活必需的行為。台灣與日本有著相同的本質，在經濟快速成長下，文化、藝術卻未能迎頭趕上，這種現象造成日本人以他們的經濟實力，大量將國際拍賣會場上的藝術品帶回日本。看看拍賣價的記錄，第一高價的梵谷作品——向日葵，即是日本人標得，且不論歐洲人士如何看待日本人財大氣粗的消費行徑，日本這種意識，是值得我們學習的，但在此同時，我們更該學習美感的修練以宏觀的包容態度迎接未來美術。

我們學習了九年國民教育的美術課程，為什麼我們只認得畢卡索和張大千，認得畢卡索卻又不知道他在塗些什麼？張大千打翻了墨汁又能成為大師？西洋美術成為藝術欣賞的主流，主要是因為它的活潑

性、多樣性以及西洋民族的實驗與冒險精神，反觀東方的水墨畫則飽受教條制約壓抑，以致無法有多樣的面貌，直到近代才有改革者的出現。我們的美育太著重在繪製演練，疏忽了培育欣賞理解藝術的能力。相信您經常見到某幅名畫，在電視上、報紙上、在電影裡、在書局、在各種媒體……但如果您說不出該畫的作者或名稱，是否就代表著您對繪畫欣賞的深度還不夠呢？

市面上您可以找到的西洋美術欣賞書籍實在非常多，而本書則是爲您選出一百件在全世界被認定的「名畫」，百幅名畫的刪選其實非常的困難，爲了不引起爭議，我決定由喬托寫起到普普藝術前後爲止，這個理由是他們已被肯定，要知道在廿世紀有許多藝術創作，並未被認定，他們仍然有許多變數，藝術就是這麼神奇與未知，「美」在廿世紀也變得不可理喻，再接著發展下去屬於現代藝術的範圍，它的成就就留待他們蓋棺論定再說吧！

面對書店的美術叢書區，與西洋美術相關的書籍也實在夠多的了，專業一點的會去找原文圖書，再不然就是國內幾家專門出版藝術

類的翻譯書，這些書確實不錯，所欠缺的就是本土化，再怎樣它都是由外國人寫的，國內的美術生態，審美的角度，美感的經驗，都不是那些翻譯者所能觸及的，我長年的美術教學，接觸過無數的學生，他們大都初學入門，他們對美的理解有許多技術上與理論上的疑惑，我不敢說名畫一百能解除您的疑惑，但它至少夠本土化，內文中會經常提到台灣的知名畫家與國內的美術生態與現象，而且相當的淺顯口語化，沒有引用一些專門拿來嚇走讀者的專業術語，這與國內一些專業出版藝術圖書的公司顯然不同。

本書按照畫家的出生年序來排列，而未以風格或派別來分類，但文中仍會提到該畫家的引領與改革，每一幅畫作都以對頁方式呈現，建議讀者先看圖的部份，看看該幅作品您在哪裡見過，它給您什麼感受，先決定自己的看法與想法，右頁是我對該畫的解說，有時是審美的方式，有時是畫家的小傳與傳說，有些作品左下方會有更多的相關作品與短文，為的是彌補單一幅畫表現不足而設計的，本書的每一個起頁都會是一個改革的開始，您可以看到一位畫家對當時及未來流派

的影響力，百件畫作涵蓋了十五世紀初至廿世紀的西洋藝術家平面作品，其實我希望在某些部份加上平面以外的立體藝術，在折衷的討論之後我決定將它納入，但仍以平面爲主。現代藝術創作並不那麼絕對，各種創作的可能紛紛出籠，在台灣，現代藝術的欣賞仍屬小眾，但我要強調的是「美」的品味已在改變，而且不是我們能承受得住的，藝術的力量在不斷的擴張，且越來越有力量，如我們不加入強化自己的鑑賞能力，只會離它越來越遠，終究被擊垮而無法招架！

最後，我要感謝梅丁衍教授在百忙中爲本書作序，爲本書增添了閱讀的價值。

聖母登極——喬托

因為有喬托對繪畫的貢獻，使得繪畫有了希望，他改變了義大利拜占庭藝術僵化的形式，人物自然具立體感，他的成就也直接影響了文藝復興的繪畫。

中古世紀繪畫是沒有個人成就的，通常有一大群人一起完成某一項工程，尤其是為了宗教，也因為這樣，一些喬托的作品並無法直接證明是喬托所作，而被誤以為喬托的作品，有時又會有反對的藝評者出現。喬托的簽名像是一種商標，與今日的簽名不同，而本作品雖然沒有喬托簽上標記，但卻被公認是喬托的作品。

基本上以現今的眼光來看喬托的作品是極其拙劣的，不管是人的表情、比例、布褶都非常的不自然，但別忘了那是在六百多年前的繪畫。喬托的本領已經足以改變未來的美術，尤其是所有弗羅倫斯的畫家都曾受他影響，一直到了十四世紀末葉才由米開朗基羅等文藝復興畫家予以復甦。

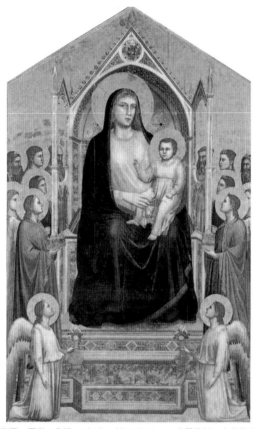

聖母登極　蛋彩‧畫板　1310　325×204cm　弗羅倫斯　烏菲茲美術館

拜占庭藝術即是我們現在所看到的嵌瓷壁畫，台灣的畫家顏水龍便是個中高手。拜占庭是一種因宗教
而延伸出來的一門藝術手法。

喬托 Giotto (1266/7或1276～1337)

喬凡尼・阿諾菲尼和他的新娘——范艾克

有一種說法，油畫是揚・范・艾克所發明的，但在歷史的印証下，這種說法似乎已經站不住腳，但無論如何，范艾克將油彩發展到一種極具完善的工具是不容置疑的。

文藝復興之前偉大的畫家寥寥可數，揚・范・艾克算是偉大的一位，由於他使用的油彩非常的完美，使得現在保存下來的作品都相當的燦爛，色彩幾乎未變；他的技巧非常寫實，不會理想化、神化、非情緒化。本作品是他參加友人婚禮所畫。當我們欣賞此作品時我們會把十五世紀左右的一些畫家拿來比較，如波提且利、喬托等，他們都有一個共通點，即是不自然的布褶，那些布褶像是經過熨斗燙過一般，而且有專人將它們分配得非常得體，一直到文藝復興，才有所改變，看看達文西的「蒙娜麗莎」，米開朗基羅的「西斯汀教堂」，這就是美術史在技巧上不斷演變的情形。在作品的正中間背後有一座圓型凸鏡，艾克不露痕跡地在凸鏡上畫上了反映整個環境的圖像，顯示他過人的觀察力及描寫功力。

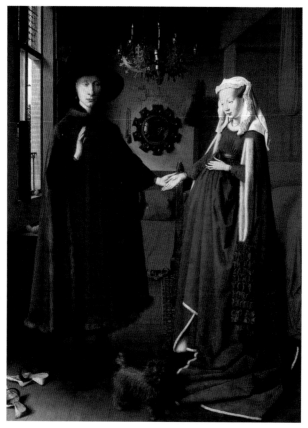

喬瓦尼・阿諾菲尼和他的新娘　油彩・畫板　1434　81.8×59.7cm　倫敦　國家畫廊

中世紀藝術家所能畫的僅是神話故事或是聖經的故事，藝術家受雇於宮廷或教廷之中是必然的，因此畫家其實僅是一名工匠，最多是技巧上的發明或構圖上的改革，但話說回來，要不是有這些藝匠，如何發展出現今的藝術呢？

范艾克，揚 van Eyck, Jan (1380～1441)

維納斯的誕生——波提且利

風格的成立，在十五世紀末或甚十七、八世紀都可以說是一個陌生的名詞，波提且利或許是一位先知吧！

中古世紀的繪畫應該都是呈現一種群體的力量，畫家做為主導，合力完成一件大型壁畫或天棚或君王的墓碑，但在此同時十五世紀末的波提且利，算得上是最具個人風格的，唯美兼裝飾性的畫家，相信許多近代從事人物主題創作的人都受其影響，舉凡莫迪里亞兀、克林姆⋯⋯等。

波提且利的代表作品「維納斯的誕生」及「春」在美術史上總會被拿來與米開朗基羅、達文西這些畫家的作品做比較。文藝復興時期，一群具領導地位的畫家所呈現接近改革與新理念在他的作品中是看不到的，在這兩件成熟的作品，我們看到極為僵化的動作、布褶、風景，以及那些輪廓線，在當時顯然是格格不入，難怪會被打入冷宮而聲望低落。可是在幾世紀後的今天，我們便以另一種態度與審視的方式，重新認識波提且利在當時仍不為所動地保持這種技巧與理念。

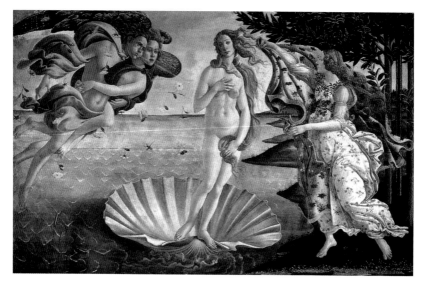

維納斯的誕生　蛋彩・畫布　1486　172.5×278.5cm　弗羅倫斯　烏菲茲美術館

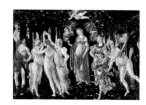

十五、六世紀最常被畫家拿來當繪畫題材的莫過於神話故事及聖經的故事，而且都以人物為主體，因此西洋美術很早便對人體的比例、解剖做深入的研究。我們可以發現波提且利的人物比例特別的修長而優美，雖然動作僵硬，但膚色卻表現得如大理石般的光澤透明並且樹立了獨特的風格。作品的美感在留傳千古後的今天，我們感嘆波提且利的偉大以及那獨一無二的對美的認知及表現的手法。

波提且利，桑德羅 Botticelli, Sandro (1445~1510)

最後的晚餐——達文西

歷史上大概找不到比達文西更有成就的藝術家了！他不但在繪畫上具有高度成就，在數學、解剖學、生物學、物理學、力學上他都有發明性的論述。

達文西是個畫家嗎？不！認真說，達文西應該是一位發明家；在達文西留下來的作品中，真正完成的作品並不多，他幾乎沒完成一幅作品，他可以不斷地上色、修改，甚至進度緩慢，且在創作中加進一些實驗性的技巧。如這件「最後的晚餐」，達文西用不同於一般畫家使用的顏料，導致完成後在達文西有生之年便殘破不堪，儘管如此，這件作品仍舊樹立了一個前所未有的典範，達文西畫的是十二名使徒內心的交戰，而不是只在表現使徒的面貌與神情。

達文西也是一位建築師，他的作品沒有一件被營造起來，不過並不影響他的成就，在不長不短的生命中，達文西投注在繪畫的時間實在太少了，難怪在他死前他還求上帝原諒他對繪畫的貢獻太少！

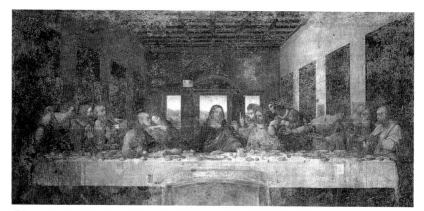

最後的晚餐　濕壁畫　1495-1497　420×910cm　米蘭　葛拉吉埃聖母堂

達文西是左手的畫家，注意觀察他的素描作品，便可以發現他是由左至右的線條斜畫下來，不止如此連他文字也是左右反寫，研究他的文字，最快的方式就是拿面鏡子去讀鏡子上面的文字吧！

達文西（雷奧納多‧達‧文西）Leonardo da Vinci (1452～1519)

蒙娜麗莎—達文西

這件偉大的肖像畫以四年的時間才完成，「蒙娜麗莎」成為到巴黎羅浮宮美術館必需瞻仰的作品，也是羅浮宮的鎮館之寶。

許多人對這幅神祕的微笑猜測不已。十六世紀是歐洲的文藝復興，在繪畫上出了三位偉大的人物，達文西是其中一位較多才多藝的藝術家，他在雕刻、建築、工程、科學上都有偉大的成就。提到達文西我們便會立刻連想到蒙娜麗莎的微笑這幅畫作，她偉大的地方在於達文西最常慣用的金字塔構圖，在當時亦是許多畫家學習的構圖法之一，包括文藝復興三傑裡的拉斐爾的一系列聖母與聖嬰的作品幾乎公式化的用金字塔構圖法。

據傳蒙娜麗莎在被繪製肖像時懷有身孕，因此她的微笑會如此的迷人，儘管有人反對這種說法，但無非又造就了此作品引人更多想像的空間。達文西也經常性地在人物的背後畫上風景，尤其是阿爾卑斯山附近的景物。在技法上達文西發展了特有的「明暗法」（chiaroscuro），在這之前沒有一位畫家可以將暗、亮中間所擴展的領域作有效的漸層處理。

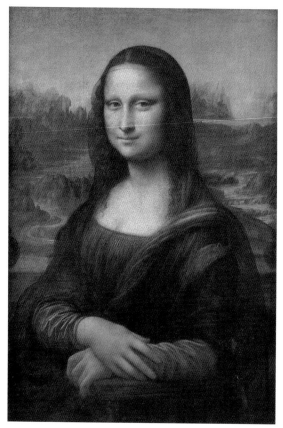

蒙娜麗莎　油彩・畫板　1504　76.8×53cm　巴黎　羅浮宮美術館

達文西是位專注在「比例」(Proportion)這方面的畫家，相信您一定在許多地方看到這件畫了比例線的手稿，沒錯這正是達文西對比例美的努力，文藝復興時期畫家經常借由解剖人體，探求人類各部分之間的數學比例。

達文西（雷奧納多・達・文西） Leonardo da Vinci (1452～1519)

啟示錄中的四騎士—杜勒

　　杜勒是一位嚴以律己的藝術家，他對藝術以外的學問如數學、幾何學、拉丁語、古典文學都有很深入的研究，並且與學者交往，這種思考行為來自於對達文西的景仰並取法於貝里尼，對於一位德國畫家而言這是相當少見的。

　　杜勒傳下最多的作品要算是版畫了，版畫是一種可以複製的藝術，因此它的流通很快，在當時他的知名度及銅版畫技術已經影響了整個西歐甚至義大利，此外他也很有企業化地訓練了一批工匠，因此也提升了版畫的技術水平。其中「啟示錄」是一本由畫家一手製作的畫冊，杜勒身兼美術及印刷出版的工作。

　　杜勒的作品雖然第一眼便能理解其有力的視覺衝擊，但深奧內在的意象、精緻的刻功、豐饒的表現力、純練的素描技巧以及深刻的思想，往往必須一層一層的分析。他的油畫數量則比版畫明顯要少了許多，而且也沒什麼新的建樹，最明顯的是他深受貝里尼的影響。

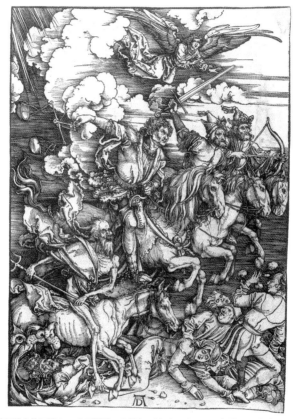

啓示錄中的四騎士　木刻版畫　1498　39.4×28.1cm　紐約　大都會美術館

版畫有人稱第二次藝術，它是刻在一個版上，再在版上著以油墨，蓋上畫紙，以滾筒壓印即完成一張，不斷地重複便不斷複製，這便是早期的印刷術。爲了成爲藝術品，畫家必需要控制印量，即所謂的限版，因此我們在版畫作品下方可以看到A/P（即試印）或2/70（即限版70件，本件是第二件）版畫技術已經發展得相當完善，以上談的只是基本粗淺的知識而已。

杜勒，亞勒伯列希特 Dürer, Albrecht (1471～1528)

亞當的誕生——米開朗基羅

米開朗基羅是文藝復興三傑之一，畢生努力於大理石雕刻藝術，受託於朱力斯二世而完成驚世巨著——西斯汀大教堂壁畫，僅僅花費四年的時間。

十六世紀的文藝復興時期將雕刻藝術發揮到巔峰的米開朗基羅，堪稱雕刻之父，近代的雕塑大師羅丹受其影響頗深。米開朗基羅也是文藝復興三傑中壽命最長、命運最痛苦者，儘管三位大師都得到皇宮尊貴的寵愛，但唯有米開朗基羅在身心及情感上受最多的煎熬。由於米開朗基羅的毅力使他完成比其他二人（達文西及拉斐爾）更多的作品，而且在建築上也有一番成就。

一五○八年米開朗基羅接下繪製梵諦岡西斯汀教堂頂棚壁畫的工作，由於米開朗基羅的堅持與固執，整個大教堂幾乎是獨立完成的，助手們大抵只是幫忙印稿、調顏料。壁畫的內容採用聖經裡的創世記故事內容，一共分為九大單元，每個單元四周都畫上四名裸體奴隸，每個單元的最左右兩方各有一位先知，「亞當的誕生」算是曝光率最高的一個單元。米開朗基羅對人體的結構是非常男性化的，包括女人也都是壯碩如牛。

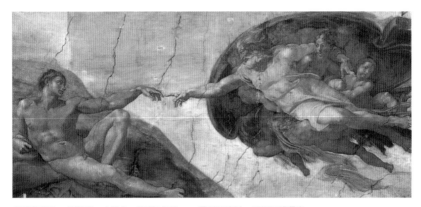

亞當的誕生　濕壁畫　1510　280×570cm　羅馬梵諦岡　西斯汀禮拜堂

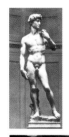

在義大利走著，有時您發現這尊——大衛像，但您放心，街上的都是原比例的複製品，學美術的學生相信您一定也畫過頭部的部份，大衛像堪稱人體最完美的比例，原作也曾遭人破壞，現在他安置在弗羅倫斯的學院畫廊裡。

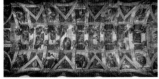

日本 NHK 實地拍攝完成了西斯汀教堂清洗及修護的工作，把原來暗淡的色彩回復到昔日的光鮮。另外如果讀者有興趣，可以到較專業的影音出租中心找到一部《萬世千秋》的片子，由却爾登希斯頓飾演米開朗基羅，全片皆在描寫米開朗基羅千辛萬苦完成教堂天棚的經過，這已是一部花費巨資的老影片了！

米開朗基羅‧波那洛提 Michelangelo Buonarroti (1475～1564)

西斯汀聖母像——拉斐爾

文藝復興三傑之中年紀最輕的拉斐爾，遺留下來許多珍貴的聖母與聖嬰的畫像，在他短命的歲月裡留下了許多經典之作。他的作品吸收了達文西與米開朗基羅的技巧，而在兩位大師的威名下仍處於文藝復興全盛時期的領導者，如果他的壽命能再長些，那美術界將會有更多偉大的作品！

拉斐爾是一位虛心學習的繪畫天才，在他年紀尚輕時便是一位宮廷的畫師，要知道在文藝復興時期宮廷畫師的地位是非常崇高的。拉斐爾在前往羅馬時，米開朗基羅正為朱力斯二世繪製西斯汀教堂天棚，而拉斐爾則在同時受雇裝飾朱力斯二世房間的一些畫作；拉斐爾也暗中學習到米開朗基羅繪畫上的一些技巧，並且加以消化。其實大型的壁畫絕不盡然是一個人的能力可以完成的，大多有助手幫忙，畫畫粗坯、裝飾邊等小工作，但這幅西斯汀聖母像則是由拉斐爾一手親自完成，而據了解這幅作品可能是為了朱力斯二世葬禮時要使用，因此拉斐爾特別用心繪製。這幅畫也成了拉斐爾留下來的作品中最具代表者，尤其下方兩位小天使，經常被拿來作現代一些產品的包裝外盒，可謂拉斐爾的代表之作。

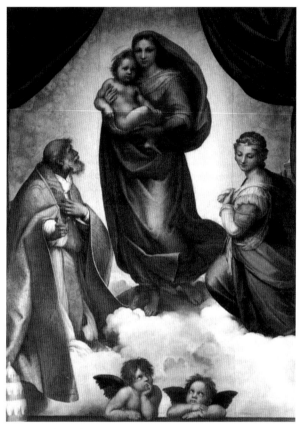

西斯汀聖母像　畫布　1513-1514　265.4×195.6cm　德勒斯登畫廊

幾乎我們看到的聖母與聖嬰的畫作都出自於拉斐爾的手，拉斐爾習慣於使用金字塔型對稱平衡的構圖手法。

拉斐爾 Raphael (1483～1520)

烏爾比諾的維納斯——提香

提香是威尼斯最偉大的畫家，他也是一位宮廷畫家，並且深受米開朗基羅的影響，他最深愛的肖像畫成了後來每個宮廷畫家的典範！

對於中古世紀的繪製畫家，他們的工作無非是為一國之君或他們親戚朋友畫肖像以傳後世，或是在宮廷壁上、天花板上畫些聖經故事。畫家所努力的是在技巧上的創新，而大型的創作也大都有助手協力完成，當然助手有一天也是有成為大師的機會的；提香便是大畫家貝里尼的愛匠，不同的是提香比較喜愛畫肖像的小幅作品，壁畫倒是較少。也因為這樣，我們看到提香的作品大都是純正品，沒有假手於徒弟的肖像畫作，從這些作品我們可以感覺到提香是個完美主義的畫家，不管怎樣在提香的作品中，我們看不到失敗之作，而且每幅畫幾近完美。據說提香絕不會將一幅畫一口氣完成，他會先打一層初略的褐色油畫稿，擺個一陣子，再回頭修飾，如此不斷重複直到滿意為止。

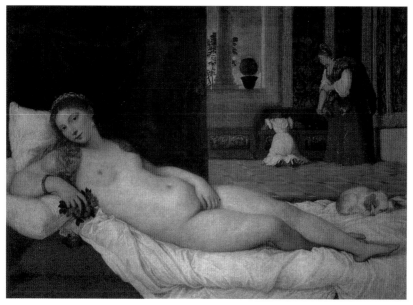

烏爾比諾的維納斯 (Venus of Urbino) 油彩・畫布 1538 119×165cm 弗羅倫斯 烏菲茲美術館

我們經常從以前的作品中去瞭解當時的流行、衣著、手飾,當然要被畫家畫一幅肖像鐵定要穿著最盛裝出場,而畫家的本事就在美化他們的衣食父母。

提香 Titian (1487～1576)

亨利八世─霍爾班

德國畫家霍爾班，是北歐最有成就也最善於心理刻劃的寫實肖像畫家，他留下的作品極精緻、華麗，具有獨特的自我風格。

霍爾班早期的肖像畫便顯示出他刻劃人物特性的天賦，而一五二二年左右的一些作品更顯現他冷酷不帶情感的寫實畫，一五二○年他受政府當局委託，在市議會裡繪製濕壁畫，但又因宗教改革使得創作中斷，直到一五三○年才完成。一五二三～四年他製作木板版畫，在里昂出版，十二年中再版了十次之多，他的國際聲譽亦在此時建立。霍爾班晚年的肖像畫要求量大增，他便改變作畫方式，以素描來代替油畫，他的肖像作品有等身大的，也有畫成纖細小幅畫作。亨利八世雇用霍爾班擔任金飾、繪圖、建築的裝飾設計師，而本件作品「亨利八世」也成為日後其他畫家們對國王畫像的範本。

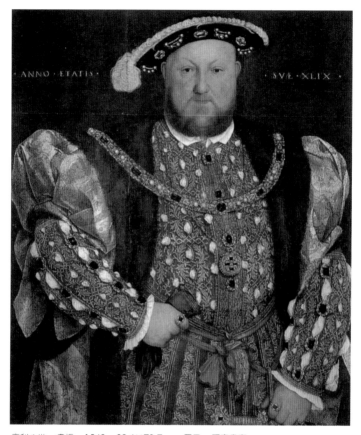

亨利八世　畫板　1540　82.6×73.7cm　羅馬　國家畫廊

（小）霍爾班，漢斯 Holbein, Hans the Younger (1497～1543)

最後的晚餐——丁多列托

丁多列托自稱是提香的弟子，但他卻綜合米開朗基羅的素描及提香的用色，而達成一種稱為矯飾主義的風格。

就如同提香一樣，丁多列托有一個巨大規模的工作坊，但他畫室的制度又不同於提香；他並不限制學生助手們只做最後的修飾、調色及一些預備工作，他鼓勵助手在畫面上作大幅度的改變，但除了政府訂製的畫作以外，他也為許多大規模的社會團體工作。

丁多列托的畫作場面都很大，難度高，尺寸也大的驚人（以畫布而言），在早期作品中他經常將人物排成一列，人物眾多動作幅度具戲劇性。後來，他構圖植於一個向外擴散的中心點，或是急速後退的對角線，視點倍感意外，前景與遠景的大小比例極為誇張。就以繪畫歷史的角度而言，幾乎沒有人能有如此的巨大手筆，巨大的場面。

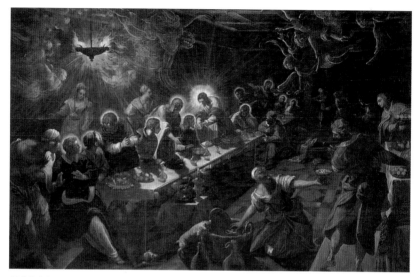

最後的晚餐 (Last Supper) 油彩・畫布 1592-1594 365×568cm 威尼斯 聖悠由・馬吉奧內

丁多列托的作品大都是聖經的故事,而沒有像提香般有大量的神話故事,丁多列托的去世,使得威尼斯的繪畫一蹶不振。目前世界知名的主要畫廊都有丁多列托的收藏,但真正要欣賞大型的作品還是要在威尼斯。

丁多列托,雅克伯 Tintoretto, Jacopo (1518〜1594)

農民婚禮——布勒哲爾

人稱布勒哲爾為「農夫布勒哲爾」（Peasant Brueghel）因為他喜愛繪畫農人的題材，而非自己是一名農夫，布勒哲爾晚期作品較為人所熟知，風格也較明顯。

布勒哲爾是十六世紀荷蘭偉大的畫家，他的生平和學畫過程幾乎不可考，「傳說」變成研究他的主要資料。他受相當高的教育，而且與人文學者交往甚篤，這成為他作品裡文學素養相當高的主因；他對鄉間習俗、幻想、寓意、聖經故事等題材繪製了不少偉大的作品。

「農民婚禮」是最能代表布勒哲爾的作品，這件作品不似以前，人物的數量減少許多，空間感加深。他曾經待過義大利，但他的作品從未透露出任何義大利的技法，作品中看似描寫細膩、寫實，但又不像照相寫實般的技巧，反而有發展成印象派風格的作風；在農人的表情裡我們尋找不到主角，找不到獨特的人物，畫風充滿動態，舞蹈性、戲劇性、喧鬧，是他最主要的作品風格。

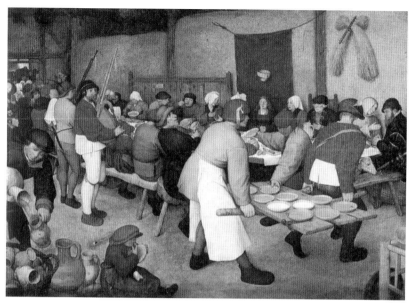

農民婚禮　褐色顏料・筆　1556　19.1×26.4cm　維也納　阿爾貝提那畫廊

這是一件非常有趣的作品，布勒哲爾的版畫受波希的影響，「大魚吃小魚」是充滿幻想、寓意、諷刺的作品，雖然它充滿插畫的風味，但相對的也具有文學性，您看畫中一隻隻大魚吃著小魚再吃著小魚象徵著現實社會中人吃人的真實面貌。

布勒哲爾，彼得一世 Bruegel (Brueghel, Breughel), Pieter I (1525～1569)

歐貴茲伯爵的葬禮──葛雷柯

葛雷柯的作品如果以當時的眼光來看它，我們可以說「另類」，豐富豔麗的色彩及拉長變型的人體，都不是我們所認識的十六世紀畫家作品。

西班牙出現了不少知名偉大的畫家，在歐洲的藝術史上是相當罕見的，由於文獻不足，許多葛雷柯的習畫經過都不太可靠。據說他到羅馬工作時，曾在提香門下習藝，而且非常的順勢，自傲的個性使得他不願承接「遮蓋最後審判裸體私處」（註）的工作，他提出與其破壞米開朗基羅的作品，還不如讓他再繪製一件同樣偉大美好的作品，此事被教皇知道並引起教皇的憤怒，葛雷柯被迫回到西班牙，而葛雷柯最後竟也不敵其他畫家的陰謀悄然引退，默默無聞地離開人間。

葛雷柯喜愛用藍色、黃色、鮮綠、粉紫色作強烈的對比，而人物的臉容具有獨自的風格，非常容易判別出是葛雷柯的作品，他的作品大都沒有離開過宗教的題材，這與他積極開拓畫家地位有關。

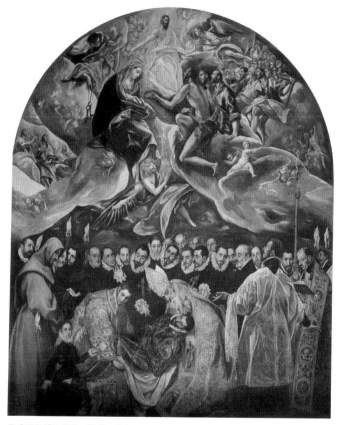

歐貴茲伯爵的葬禮　油彩・畫布　1586　487.7×360cm　托利多　聖托梅

葛雷柯・多明尼科士・底歐多科普洛斯（別名：艾爾・葛雷柯）
Greco Domenikos Theotocopoulos, called El Greco (1541〜1614)

聖保羅皈依圖——卡拉瓦喬

雖然卡拉瓦喬並非知名度相當高的畫家，但他一生創作的作品遭到排他的人士非議，火爆個性的卡拉瓦喬打架、鬧事，讓他一生充滿了戲劇性。

米蘭所生產的畫家並不多，但卡拉瓦喬無疑是米蘭美術史上的光輝，他的作品在十六世紀算是相當高成就的一名畫家。在十六世紀的宗教畫卻讓他飽受批評，他幾乎觸犯了宗教畫裡的絕大多數禁忌，他那生動寫實的精神，採用當時的衣著及現實背景（沒有神格化）、排斥理想化、簡單直接的表現，以及結構複雜、色彩對比強烈的手法受到主流形式與觀念的排擠；不過這些被拒絕的作品卻很快地被一些主教及貴族所購買。他曾經到羅馬居住，但在一次網球比賽中和對手發生爭吵，並且刺殺對方，之後他逃往那不勒斯，然而他那種火爆個性去到那兒就惹事生非，直到得了熱病而死去。在繪畫貢獻上他是具革命性的就如同他的個性，使他捲入永無止境的論戰中，他破天荒地直接在畫布上作畫，而非先作素描或草稿，卡拉瓦喬的畫風影響了魯本斯及林布蘭。

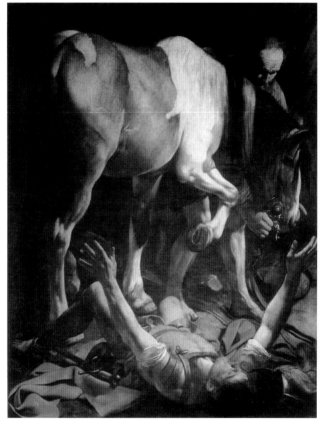

聖保羅皈依圖　油彩　約1601　230×176cm　羅馬　帕羅布聖母堂

十六世紀的繪畫風格極少像卡拉瓦喬那樣，把明暗、光影表現得如此強烈，寫實的功力不下文藝復興三傑的作品，構圖充滿戲劇性張力，而對人體比例及布褶的結構並非一般畫家所能完成的。

<div align="center">

卡拉瓦喬，米開朗基羅・梅里西・達

Caravaggio, Michelangelo Merisi da (1571～1610)

</div>

亞馬遜人之役——魯本斯

一生風光的天才畫家，如果不是那源源不斷的創作才華及大氣魄的野心，恐怕無法榮耀一生，也唯有魯本斯這種懷才出眾的人才辦得到吧！

年紀輕輕的魯本斯已經是非常出名的畫家了，並且開班授徒，但他知道這樣不能成大器，因此他遠赴義大利的威尼斯增廣見聞並且結識了曼多公爵，並為他工作，在宮廷之中的許多偉大作品深深影響了他，而他也吸收得相當快。他的作品經常不願受限於一種固定的形式，因此在現今許多魯本斯的作品被冠上魯本斯所作，而魯本斯的作品又被誤認為他人的作品，評論家各執一詞，這要怪罪於魯本斯風格影響整個歐洲。

其實我們仍可從魯本斯的作品中看到米開朗基羅與提香的影子，使用的構圖用色及技法都並非獨到，只是魯本斯有過人的經營能力。有人說他是企業化的包工者，其實不爲過，有點像早期台灣專畫電影看板的老師傅般，先由自己畫草圖再由弟子上色完成大半，最後自己修整完工，但可別小看這些工作，他還要有能耐具有完美的交際手腕呢！包括在政治上他也算得上是高手。

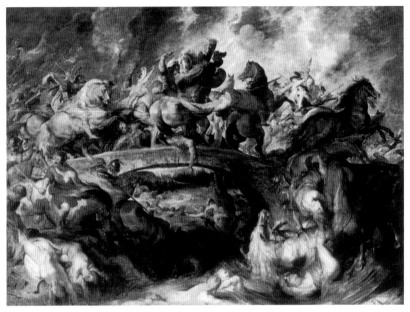

亞馬遜人之役　油彩‧畫布　約1618　121×165.5cm　慕尼黑　舊畫廊

魯本斯算是法蘭德斯第二個黃金世紀中最偉大的畫家，他的風格一直被模仿著，但可惜的是他的去世讓此一畫派也跟著沒落。

魯本斯，彼得‧保羅爵士 Rubens, Sir Peter Paul (1577～1640)

侍女——委拉斯蓋茲

我們常在委拉斯蓋茲的作品中看到許多修改的痕跡，這些痕跡是歷經無數歲月，漸漸浮現出來的，在這些小小的修改痕跡中我們肯定委拉斯蓋茲對繪畫的嚴肅態度。

委拉斯蓋茲是西班牙偉大的宮廷畫家，由於職務的緣故他少有宗教類的作品，這也是因為西班牙沒有什麼神話故事的原因，否則在他的那個年代大都會有機會為教堂之類的建築或教廷畫些宗教及神話故事，而這也較具挑戰性，他也因為如此而較少有構圖龐大的作品。在一六二八年魯本斯造訪馬德里時與委拉斯蓋茲會見並建議其前往義大利增廣見聞，魯本斯運用他的外交手腕促成委拉斯蓋茲的成行，再回到西班牙的他明顯地為他的繪畫加上更豐富的色彩。

現在您所看到的這件「侍女」則是委拉斯蓋茲在二次造訪義大利回西班牙後的成績，在他的所有作品中也是最巔峰的一件。他描寫小公主瑪格麗特與其隨行的侍女們，其中侏儒也是他喜愛的題材之一，他也把自己畫進畫作之中，並且仍舊是宮廷畫家的角色。

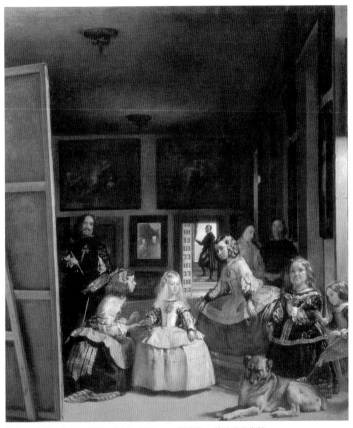

侍女　油彩‧畫布　1656　318×276cm　馬德里　普拉多美術館

委拉斯蓋茲一直在寫實的領域中努力，色調肅穆晦暗、背景簡單、凸顯人物爲其創作主題，而委拉斯蓋茲去世後，宮廷中便後繼無人接掌他的職務直到十八世紀末哥雅的出現。

委拉斯蓋茲，迪也果‧洛德里蓋茲‧德‧西爾瓦
Velazquez, Diego Rodriguez de Silva (1599～1660)

夜警——林布蘭

荷蘭偉大的畫家之一，林布蘭一生大起大落，但在繪畫上始終如一，他運用那特有的光線處理，不但樹立了自己的風格，也影響了後世的許多畫家。

林布蘭留下許多傳世的名作，「杜爾普醫生的解剖學課」一畫讓他揚名立萬，這件作品的完成使林布蘭成為人物畫的絕佳不二人選。在這時候他接下了大量的人物畫訂單，並且招收學生，而且與莎斯姬亞完婚，莎斯姬亞也成了林布蘭畫中不可或缺的模特兒。風風光光的林布蘭接著完成最具代表巴洛克風格的作品——「刺瞎參孫」，同時他將收入大量的投注到藝術品的收藏上面。

「夜警」是林布蘭成熟期的作品，這件作品非常的龐大，畫面的構圖也非常的複雜而嚴謹，他運用慣有的舞台式昏黃燈光照射在柯克隊長與羅伊登伯赫副官身上，大步向前的動態有如走向觀眾面前而來。現在我們看來如此偉大的作品，由於那些大量的色彩及強力的動態，與當時必需採用溫文典雅的繪畫風尚流行，一時無法被接受。林布蘭的人物畫訂單也日漸稀少，學生也一個一個離去，同時莎斯姬亞也在此時過世，悲劇正一步步地走向林布蘭身上而來……。

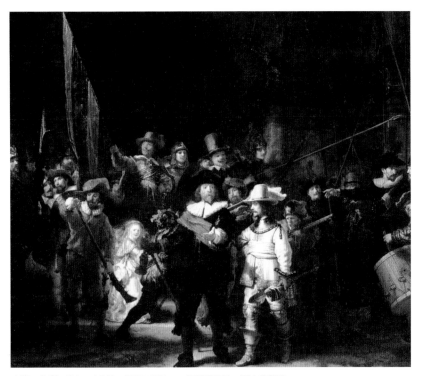

夜警　油彩・畫布　1642　387×502cm　阿姆斯特丹　國立美術館

林布蘭是畫肖像的高手不容置疑，從沒有位畫家這麼喜歡畫自畫像，但有一點要說明的是，他的自畫像超脫了一般畫家的自畫像，從一系列的自畫像中我們看到他對自己一生的心路歷程，有如一頁頁血淋淋日記般的坦白。

林布蘭・范・萊恩 Rembrandt van Ryn (1606～1669)

卸下聖體——林布蘭

林布蘭的繪畫約分為四期，分別是來登時期一六二五～一六三二年，阿姆斯特丹初期一六三二～一六四○年，阿姆斯特丹成熟期一六四○～一六四八年，晚年時期一六四八年以後。接下來將介紹他晚期的狀況。

林布蘭的一生大起大落，這都要歸究於他的揮霍無度。在林布蘭完成「杜爾普醫生的解剖學課」而聲名大噪時，他便將自己視為貴族，每天穿金戴銀大手筆地買進他喜歡的藝術品，在林布蘭宣告破產時，法院中的清單不乏他所收藏的大師名作。大起時的林布蘭與莎斯姬亞結婚，為了畫莎斯姬亞，他大手筆地買進珠寶手飾及昂貴的服飾供她作畫時穿戴，這從林布蘭的許多作品中得到印証。

晚年的他經濟窘迫，所幸有第二任妻子的幫助。雖然在經濟及人生最低潮時期，卻是他最成熟作品誕生的時候。林布蘭的作品厚重有力，從印刷品中我們看不清楚暗面的層次，但這在原作中都表現出細緻的變化，也是林布蘭說的「暗部最難」的精華所在；除此之外，畫面肌理的堆砌也是林布蘭的特色，還有那神來一筆的「高光部」，他可以說左右了整個歐洲的繪畫方向呢！

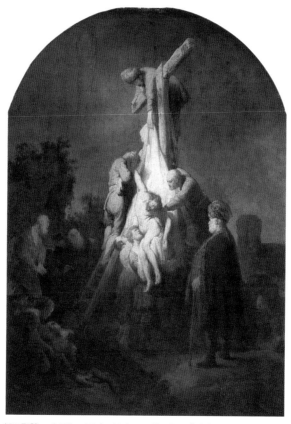

卸下聖體　1633　89.4×65.2cm　慕尼黑　舊畫廊

林布蘭擅長多樣的繪畫內容及表現手法,版畫也是林布蘭的重要表現方式之一,版畫的製作相對地讓林布蘭將創作題材延伸至風景的領域,林布蘭最拿手的蝕刻版畫,不同的是林布蘭對光的看法始終獨到,連戶外的自然光也不例外。

林布蘭・范・萊恩 Rembrandt van Ryn (1606～1669)

畫室裡的畫家——維梅爾

直到十九世紀中，維梅爾的作品才漸漸被注意，他留下來的作品僅有四十件，但維梅爾的許多作品在眾多的書報雜誌，出現率卻相當的高。

維梅爾的畫作都不大，而且他也幾乎不畫宗教與神話主題的作品，維梅爾的主題總是繞著室內模特兒的生活情調，昏黃的陽光透過左側的窗戶投射在少婦的身上，這樣的主題不斷的重複，而且場景似乎就在維梅爾的畫室裡。維梅爾作畫速度太過於緩慢，留下的作品極少，又不畫宗教作品，這可能是與他在世時卻無名氣有關。

維梅爾雖然創作速度緩慢，但卻不是那種將作品畫得看不見筆觸、精緻得過頭的，他重視色彩及光線的變化，而且您還可以看得見他那水彩透明般的筆觸，這樣的技巧很難想像是當時的風格，相反的我們見到近代許多具象創作畫家都以這種真珠般的技法來作畫。

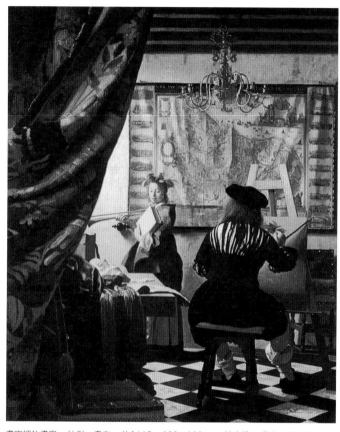

畫室裡的畫家　油彩・畫布　約1665　120×100cm　維也納　藝術史博物館

維梅爾，揚 Vermeer, Jan (1632～1675)

維納斯的勝利—布雪

洛可可裝飾畫總是令人相當的愉快，而布雪絕對是個中高手，在閒情逸緻的色彩中您絕對察覺不到一絲絲的缺陷，即使顏色的使用也瑰麗動人。

布雪是一個時尚、流行的畫家，典型的洛可可裝飾風格、唯美、浪漫。而且他對於插圖、裝飾畫的製作相當的在行，他設計凡爾賽、楓丹白露、瑪爾利和柏爾胡等地的皇邸巨型飾樣，生活上的時尚流行他也插上一腳，歌劇場上使用的鞋子、扇面等道具設計，無不游刃有餘。

當然畫家的評價是兩面化的，尤其像布雪這樣有如匠氣一般不用動大腦便能欣賞的作品，他那些代表性作品也大都是神話裡改編難登大雅之堂的「調情圖」，維納斯的勝利便是其中一件，而肖像畫也大都以龐巴度夫人為主要對象。

過度拘泥色彩、刻意的經營氣氛讓布雪的作品引來頗大的爭議，畫作中離真實生活太遠，排斥自然、色彩、光影，無疑令人感到膚淺、花俏，粉飾，以一位純正的「畫家」而言，布雪也太沒格調了！相反的如果以裝飾家的角色來評斷他，那無疑的具備了天才的要件。

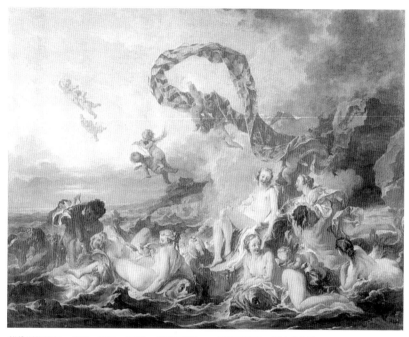

維納斯的勝利　油彩・畫布　1733　130×162cm　斯德哥爾摩　國立美術館

能讓畫家入畫的人肯定大費週章地去爲自己全身上下打點得一絲不苟而且穿金戴銀，畫中主人龐巴度夫人是布雪的學生，也是布雪最喜愛入畫的對象，畫中華麗的衣著相信連現代人也望塵莫及，除非您正準備拍結婚照！

布雪，法蘭斯瓦 Boucher, Francois (1703～1770)

藍衣少年——根茲巴羅

根茲巴羅一生真正志趣是風景畫，但以畫肖像維生，他的作品令人憶起華鐸，但多了一份高貴、華麗。

根茲巴羅——典型的洛可可畫風。為了迎合時尚的優雅風格，他喪失了早期對繪畫的真誠，他常畫與本人同樣大小的全身肖像，並且以想像的景物為背景，此時他更明顯地受范・戴克的影響；而在他自稱最熱愛的風景畫中漸具田園風格，色彩非常的豐富，但很明顯的景物的設計成份多於觀察。一七六八年喬治三世成立皇家美術學院時，他的聲譽足以使他當選為原始會員，而後又獲選參加美術院的評議委員會。

十八世紀畫家常會雇用助手繪製作品中的細節，而根茲巴羅的作品卻完全由他一手包辦，因為他深知，他的技巧乃是他追求的效果中最重要的成份。他使技巧本身成為一種美，是他畫中的靈魂。他的技法似乎是採用長毛的畫筆，且以松節油將油彩調稀至水彩的濃度，因此，他的作品比十八世紀其他英國畫家的作品保存得更好。

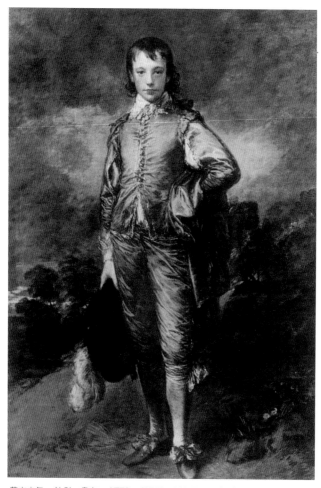

藍衣少年　油彩‧畫布　1770　177.8×121.9cm　加州　聖馬力諾

根茲巴羅，托瑪斯 Gainsborough, Thomas (1727～1788)

鞦韆——福拉哥納爾

不求名利的畫家總是令人可敬的，在福拉哥納爾的許多作品中，我們看到了真情流露但不落俗套的精彩畫作。

也許您的家裡就掛著一幅「讀書的少女」這麼一張複製畫，可是作者是誰呢？他是法國畫家福拉哥納爾。年輕的他便具有才華，他的雇主想要請當時偉大的畫家布雪教他作畫，但布雪以福拉哥納爾毫無基礎為由絕了他，不過畫家夏丹卻接受了他，只是時間並不長，他並不喜歡夏丹的題材，但夏丹的細密手法卻使得福拉哥納爾札下穩固的基礎，同時也彌補了他急躁的脾氣，後來他還因此成為布雪的學生兼助手呢！

福拉哥納爾志不在榮顯及名聲，更不在乎什麼學院院士或御前畫家，但他卻得迎合私人顧客所好，而畫些調情的、田園的、裝飾的畫面，如本作品「鞦韆」即為典型的例子，畫中充滿男女之間的愉悅，但卻不流於低俗。雖然如此，幸運還是降臨在他的身上，他得到一名富有而喜愛畫作者的贊助，很快的福拉哥納爾又成為了名流……

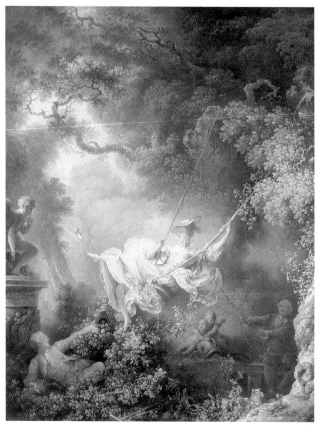

鞦韆　水彩　1767　80.9×64.5cm　倫敦　華利斯藏品

福拉哥納爾的作品屬於洛可可式，女性化的、陰性的、柔美的、纖細的、唯美的都屬於洛可可，它與巴洛克可以說正好相反。福拉哥納爾並不在乎名利，作品也很少簽上日期或留下標記，又因爲他精通各式技巧，使他成爲令人玩味的畫家之一。

福拉哥納爾，尙・歐諾列 Fragonard, Jean Honore (1732～1806)

一八〇八年五月三日——哥雅

以現代人的眼光來看哥雅的作品，是充滿憤世嫉俗而又具人道主義精神，對於那些宮廷畫，又以譏諷的方式來嘲笑。他有一些極為諷刺的偉大作品，都與生命有關。

哥雅的「一八〇八年五月三日」是描寫法軍進入西班牙，殘害無辜百姓，以血淋淋的畫面哭訴他對暴行的憤怒，畫家的赤子之心總是令人尊敬的。哥雅一直是王室御用畫師，但他畫的皇室家族卻都有一副可笑的臉龐，每個人都顯得殘暴、低能、自大，而為什麼波旁王朝還會一直委任哥雅繪製肖像，實在也令人費解。

哥雅的另一件，不，應該說是兩件名作，「裸體的瑪哈」及「著衣的瑪哈」，這兩件作品的背景，擺飾幾乎都是一模一樣，據說哥雅在畫完裸體的瑪哈後，以極為快速的方式完成著衣的瑪哈。瑪哈為皇族女主人，而男主人大老遠地來看哥雅完成的瑪哈畫像，總不能給男主人看裸體的妻子吧！哥雅死後被譽為古代大師的延續，現代繪畫之始。

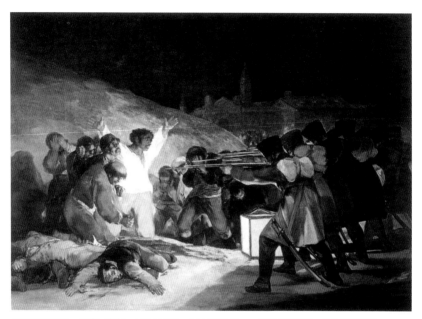

1808年5月3日　油彩‧畫布　1814-1815　266.7×345cm　西班牙馬德里　普拉多美術館

到底是先完成著衣的瑪哈，或是裸體的瑪哈一直沒有結論。但總有一件是倉促完成的，但從兩件作品的完成度來看，只能證明哥雅優越的畫功。

哥雅，法蘭西斯克‧德‧哥雅‧路先底斯
Goya, Francisco de G.ỳ Lucientes (1746～1828)

拿破崙一世加冕禮——大衛

　　大衛的繪畫藝術，融合了各種不同的風格——從年輕時嚴肅的新古典主義，到拿破崙時代威尼斯派的色彩與光線，他的大型群像構圖極佳且非常寫實。

　　大衛為擁護新古典主義，率然地放棄了布雪的洛可可畫風，同時改以卡拉瓦喬式的強烈明暗對比法，他堅持色彩的運用應以素描為依據，可以說是法國新古典主義最重要的代表畫家。法國大革命時期，大衛當上了代議士，投票贊成將路易十六處決；自此，他變成一位美術的獨裁者，他撤廢了學院的傳統，並設立學會取代原來的學院。在所支持的羅貝斯比也爾失勢後，大衛入獄，但經由他的妻子及學生多方的努力陳情，才獲得釋放。大衛是「拿破崙主義」擁護者，這幅「拿破崙一世加冕禮」是歌頌拿破崙的作品之一，但在滑鐵盧之後，他逃亡至瑞士，最後退隱至布魯塞爾，直到老死。他是一位偉大的老師，他的學生有傑阿赫、吉洛底、格羅、及最有名的安格爾。

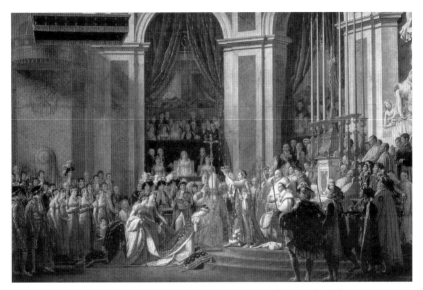

拿破崙一世加冕禮　油彩‧畫布　1806-1807　610×931cm　巴黎　羅浮宮美術館

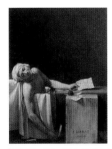

古人曰：「有其父必有其子。」安格爾是大衛的學生，在印象主義大興其道的同時，安格爾仍舊死抱著學院派的古典主義，他的個性及繪畫語言也只能說是得到老師大衛的真傳。

大衛，查克‧路易 David, Jacques Louis (1748～1825)

奴隸船——泰納

有一種說法，泰納的作品影響並啓發了印象主義，其實這種說法並不爲過，而且是非常有根據的。

泰納一直是英國傳統水彩畫的擁護者，也是美術歷史上少有的水彩精英，他的作品經常有兩極化的評價，而非市場寵兒一般地被全盤地接受。泰納一直到一七九七年也就是廿出頭歲時，才有大型的油畫出現而且是一幅幅的寫生作品，並且很大膽地留下線條、筆觸，這與先前傳統的油畫技巧是不相同的，難怪會引來一些反對與攻擊的聲浪；而這些留下來的線條與筆觸便影響後來的印象主義，泰納是印象主義的鼻祖之說便由此印證。

這幅作品充滿著旋轉型的動態，他將視覺的最重要焦點放在幾乎是畫面的正中心，而且泰納也把最強烈的明度色差擺在這裡，順著主漩渦漸漸移向四方。爲了表現風雨交加的氣流與水份，泰納並不遵照古法，而是保留在畫面中的快速白色線條，您可以感覺得到泰納的筆像鋒利的劍一般地在畫布上切下，並且朝著暴風雪的行經路線掃去。這件充滿動態的作品是泰納的代表作之一。

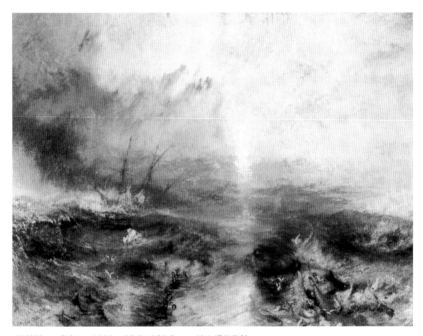

奴隸船　　畫布　　1839　90.8×121.9cm　　波士頓美術館

這幅畫被譽爲影響印象主義的作品，泰納爲了表現速度感及水蒸氣的感覺，他決定不去抹平那些白色的顏料，在當時這是會被認爲未完成的作品，只能安放在畫家自己的倉庫，這個舉動讓泰納飽受攻擊但卻造福了印象主義的畫家們，這或許是泰納始料未及的吧！

泰納，約瑟夫・馬洛・威廉 Turner, Joseph Mallord William (1775～1851)

浴女——安格爾

藝術家為著自己的信念努力去實踐一個論調是值得尊敬的，安格爾為古典主義不惜與德拉克洛瓦對立，而嚴謹不苟的作畫態度，讓他變得固執又古板。

安格爾留下眾多肖像作品，而此時正是攝影術漸漸成形的時期，因此安格爾的繪畫風格影響了攝影的手法，現代的許多復古影像及復古運動都經常拿安格爾的作品來大作文章。畫面中這種身材的女性在現代人的眼中是該減肥的，但在安格爾的那個年代這才是標準的呢！安格爾對於畫面的每一部份細微都不輕忽，在深色的布幔與浴女的小腿之間，您可以注意看到一柱細細泉水，畫面的構圖是非常標準的平衡構圖，浴女的姿態顯然也被刻意的擺設，加上優美的布褶，真是一幅天衣無縫的作品。

一八四一年安格爾在巴黎大加宣揚學院派，並且盲目地運用他的影響力去對抗反對古典主義的人及畫家。他的古典主義並不生動，人物死板造作，但卻特別顯現他那高超的描繪能力，但有一仁兄便一語道破安格爾那古板的畫作風格，他說：「他像是個迷失在雅典遺跡之中的中國畫家。」

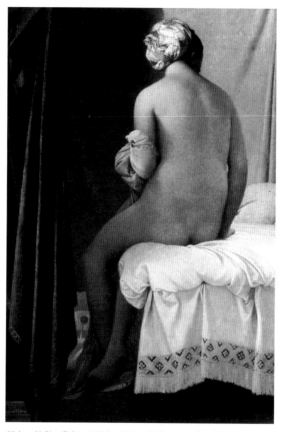

浴女　油彩・畫布　1808　146×97.5cm　巴黎　羅浮宮

安格爾，尚・奧居斯特・多明尼克
Ingres, Jean Auguste Dominique(1780～1867)

蒙娃泰吉夫人——安格爾

安格爾是古典主義的強烈擁護者，他相當重視素描，對於油畫非常的嚴謹，每一個細部的描繪都費盡心血，幾乎有如攝影作品一般。

十九世紀，古典主義逐漸走向頹勢，若要說最後一群死守古典主義的為古典主義賣命，有人甚至覺得是他的愚蠢與不夠開放，而且似乎迷失了方向。對於他那樣強烈的為古典主義賣命，有人甚至覺得是他的愚蠢與不夠開放，而且似乎迷失了方向。攝影技術在此時發明，繪畫這一門事業很快地受到衝擊，因為一開始的照相機並不是那麼的清晰準確，因此畫家尚可在更細微的小細節表現出攝影所無法達到的影像；

但可愛的是攝影與繪畫竟然相互影響著，安格爾受到早期攝影的影響，而攝影者拍攝的方式及構圖法、佈景的安排也受到安格爾的作品的影響。但科技的進步是飛速的，攝影術的進步也加速了古典主義的死亡，轉而替代的是印象主義，攝影是無法如同印象主義那樣留下筆觸的。印象主義的畫家中，竇加即是安格爾的門徒，但竇加為古典主義效力也只限於年輕時期，否則竇加將不在美術史上留名，

我們欣賞安格爾的繪畫功力及構圖法，但也僅限於這些的唯美的表現吧！

蒙娃泰吉夫人　1851　148×105cm　華盛頓　國家畫廊

安格爾一生從未對自己的技巧風格有任何的改變，他崇拜拉斐爾，在學校中強力教育古典主義並且排除異己，死守他那最後一片學院派繪畫的江山。

安格爾，尚‧奧居斯特‧多明尼克
Ingres, Jean Auguste Dominique (1780～1867)

清潭追憶——柯洛

台灣曾經在一次黃金印象大展中，展出柯洛的作品。柯洛的風景畫相當優美，他傳世的名作相當的多，最有名的應當是「清潭追憶」，而人物畫較少，有名的是「眞珠夫人」。

柯洛極爲重視寫生，也因爲實地架起畫架面對景物，才發展出他個人的敏銳觀察力及描繪手法。柯洛早年喜歡用色彩的明度來處理光線和空間感，但他仍舊是非常謹慎小心的畫家，在那個年代，他還不太敢完全放棄傳統及古典的手法，他利用一些似是而非的手法僞裝非傳統的畫面，也造成他寫生的手法有些放不開而缺乏速寫的自發性。

但一八五○年以後，他在幾次個展中發展出一種絨毛般柔和的詩意作風，跟過去寫生深刻的觀察全然不同。這種柔軟、灰綠調處理景物的手法，變得大爲風行，而柯洛創作之豐，使他的遺作遍佈了世界各地的美術館，其中羅浮宮典藏著不少精彩的作品。

清潭追憶　油彩‧畫布　1864　65×89cm　巴黎　羅浮宮

柯洛晚年出現了一群年輕又有成就的藝術家，如庫爾貝，馬內，
但柯洛並不會依老賣老，反而吸取他們的優點，使他的地位在這
些年輕畫家中崇高非凡。

柯洛，尚‧巴特斯特‧卡米爾 Corot, Jean Baptiste Camille (1796～1875)

三等車廂——杜米埃

最偉大的諷刺畫家應該就是杜米埃了吧！藝術界承認他是畫家的呼聲漸漸昇高，政治漫畫成為藝術的一環了嗎？

我們大概會將名畫的審美方法分為四種，一、優美美：如「蒙娜麗莎」的微笑，畫面充滿了單純的唯美感。二、雄壯美：如拿破崙的一些戰爭圖。三、悲壯美：如梵谷的作品。四、諷刺美：就是我們現在看的杜米埃的作品。政治新聞的文字報導或許並不及一張鮮活、諷刺的漫畫來得直接震撼，或許有人會將杜米埃的作品定位在漫畫家或插畫家的領域中，但多元的藝術界、現成物、行動藝術等，難道我們容不下漫畫嗎？

社會現象本身就具備眾多的諷刺題材，杜米埃以習慣性的線條法完成這件油畫，在他的一生中油畫是相當少數的。他學會了當時新奇少有的石版印刷，也可以說杜米埃的政治或社會漫畫大都是用石版印刷術完成。

三等車廂　油彩·畫布　1862　65.5×90cm　紐約　大都會美術館

雖然杜米埃的藝術在商業上從未成功過，但任何一個有鑑賞力的人都承認他的藝術成就及貢獻。杜米埃一生共創作了4000多張石版畫，而且每一張他都當最後一張在用心創作！

杜米埃，歐諾列 Daumier, Honoré (1808～1879)

拾穗──米勒

我們稱米勒為田園畫家，他的「拾穗」是家喻戶曉的，梵古習畫時也一度以米勒為學習的對象。米勒之所以喜愛田園題材，大概與他出身農家有關。

米勒努力在一些農人努力辛勤工作的題材上面，雖然如此，卻讓他背負著社會主義者的罪名，他讚美勞動的價值，盡畫一些農人的辛勞生活，但總是遭到責難。而美國的朋友漢特卻為他帶來一些買主，使他聲名日益興隆，一八六四及一八六八，二年他都獲得榮譽勳章，一八七四年米勒受政府的委託裝飾萬神殿的一間聖堂，但他的工作尚未完成就與世長辭了。

國內已故畫家李梅樹所畫的台灣早期農人景緻也受米勒的影響，米勒的畫風離不開那些昏黃的夕陽還有終日戴著帽子努力工作的農夫；同樣的李梅樹也用這些特徵，還有那粗大的手腳，那代表著歌頌勞動者的偉大。相對於此在八○年代台灣美術運動中，一群群無謂地歌頌鄉土的「畫匠」，甚至於今，還有畫家以為鄉土即是本土，而誤會了藝術的流行，那真是台灣美術史上的一曲悲歌！

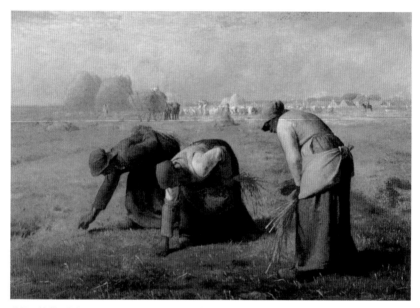

拾穗　油彩‧畫布　1857　83.5×111cm　巴黎　羅浮宮美術館

本圖描寫辛勤的農婦撿拾掉落在地上的稻穗，透過米勒的作品，您可以聞到一絲泥土的芳香，而另一幅名作「晚鐘」更可以讓您聽到遠處傳來教堂的鐘聲。

米勒，尚‧法蘭斯瓦 Millet, Jean Francois (1814～1875)

畫室裡的畫家——庫爾貝

庫爾貝是一位自修繪畫的藝術家，他是一位自然主義者，他排除一切理想化的藝術，並且反對古典主義和浪漫主義，主張唯有寫實主義才是真正的民主。

庫爾貝喜歡描繪下階層的工人題材，但他也畫了風景、肖像、人體、靜物、花卉、海景等。這幅「畫室裡的畫家」是庫爾貝大型的創作，描寫畫家在畫室作畫，其中庫爾貝也畫了他當時所交往的一些畫家或藝文界的朋友；由於畫幅巨大，我們可以看到許多空間、比例並非那麼的正確自然，這是庫爾貝一生中的致命傷。他的技巧並非完美，創作亦不穩定，但他另一些優秀的作品卻顯得異常豐富，色彩亮麗、不落俗套。

有些畫家喜歡將自己的政治理想或社會運動理念加入在自己的作品中，庫爾貝就是這麼的一個人，他甚至親身去參與社會運動，他因破壞拿破崙紀念柱而被法國政府要求賠款，並且入獄。這是帶有點戲劇性的藝術家吧！台灣也有許多畫家用畫、用身體參與政治的社會運動，真是令人感佩！

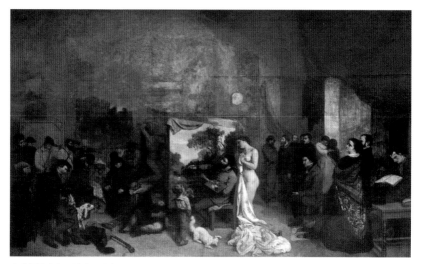

畫室裡的畫家　油彩‧畫布　1855　359×599cm　巴黎　羅浮宮美術館

政治性的題材，在台灣解嚴後有大量的藝術家投入參與，但繪畫中參有政治性，作品的藝術價值卻增加了歷史性格，這是一個值得論述的課題。

庫爾貝，居斯塔夫 Courbet, Gustave (1819～1877)

幻想——夏凡諾

象徵主義有三位代表畫家：魯東、摩洛與夏凡諾。象徵主義與印象派一同起步，但卻有不同的結局。

十九世紀偉大裝飾壁畫家——夏凡諾，他曾一度跟隨德拉克洛瓦習畫，但他又幾乎以自學的方式完成自己在創作上的風格。夏凡諾的成就在於接受了一些壁畫的考驗，他的壁畫以銀、灰、竭色為主調，他那巧妙的色階，使畫面安靜、沈著，在構圖上他又特別注意留白處理，這些留白具有安定、溫柔、洗練，予人意想不到的神祕感。

相同是象徵主義，但夏凡諾不同於法國的摩洛及魯東，在處理文學、神話主題時，夏凡諾會把幻視的、神祕的氣氛緩和下來，他慣以抑制的灰、青、綠及竭色，巧妙交錯製造有變化的畫面構成。作品中醞釀出超現實既冷漠又哀愁的氣氛，似乎看透了世界的面貌。

夏凡諾受到當時象徵主義者的稱讚，象徵主義批評家布列丹更稱之為「當代最偉大的巨匠」。

幻想　油彩・畫布　1866　264×147cm　日本大原美術館

十九世紀類似這樣的作品也經常拿來當作音樂會或歌劇的海報。

夏凡諾，普維斯・德 Chavannes, Puvis de (1824～1898)

出現——摩洛

摩洛早年以古典主義風格創作，定下良好的繪畫基礎，自一八六○年才轉向象徵主義，喜歡文學性的題材及神話的世界，晚年培育出馬諦斯及魯實等巨匠。

摩洛可以說是象徵主義的祖師爺，克林姆等人都深受他的影響，他對神話夢幻般的題材充滿興趣，他曾說：「我的頭腦、我的理性，可憐得很，我覺得現實是不可靠的。我覺得祇有內心的感情，才是永遠的，毫無疑問而確實的存在。」

摩洛的人物造形具有阿拉伯風味，他努力將象徵性的東西視覺化，而這一點正是連結了文藝復興大師們的遺志，同時又與未來的抽象藝術進展有所連結。

摩洛的作品看上去似乎充滿著思想，但他未曾寫過任何的書，也未曾完整的講過自己的想法，但是在他內心的精神世界不同於世間的風潮，由此點來說，他確實是一位有自己思想的人。

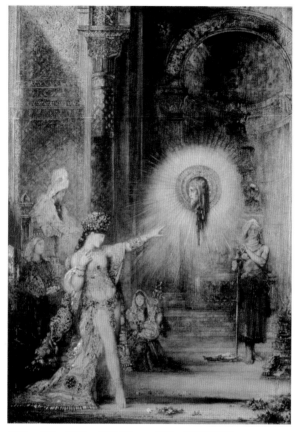

出現　水彩　1876　105×72cm　巴黎　羅浮宮美術館

象徵主義的一群畫家最喜歡的題材就是本圖的女主角——莎樂美，切下施洗者約翰人頭的女人。

摩洛，居斯塔夫 Moreau, Gustave (1826～1898)

叙利亞的阿斯達德女神——羅塞提

美術史隨著年代及潮流的改變，許多名不經傳的畫家也會因潮流的變遷而被提出來公斷一番，羅塞提即是這樣的一位畫家。

相信讀過英國文學的人大都認識羅塞提這位詩人，他的詩大都充滿著中世紀的夢幻世界。羅塞提是個典型的文學家和詩人，在他的繪畫作品中我們相同地看到了華麗的、理想化的、幻想的畫面，而他的作品也幾乎與女人離不了關係。他認識了席黛爾之後，便一直以她做為畫中的模特兒，但他們一直有著吸毒的壞毛病，也都處在一種不安定的關係之中，可確信的是羅塞提是深愛著席黛爾；他們於一八六〇年結婚，但兩年後席黛爾便因服用過量的毒品而過世，這期間愛情的力量使羅塞提完成一生中最好的作品。妻子的過逝造成羅塞提的隱居，但羅塞提的畫作仍不時地出現席黛爾的身影，後來羅塞提也因為毒癮而過世。

這種絕美悲悽的真實故事令人對羅塞提的作品感到好奇，這正契合了廿世紀末現今新新人類的口味，感性、自我、頹廢、矯飾……。在羅塞提的作品中我們看到許多不合常理的人體結構及衣服的布褶，而這也正是「矯飾主義」的特質之一。

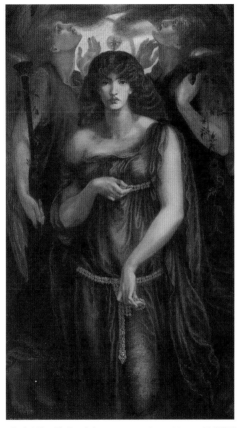

叙利亞的阿斯達德女神　油彩・畫布　1877　105×180cm　曼徹斯特市立藝廊

矯飾主義大都適合那些神經質的藝術家，這些畫家刻意地不去注重人體的比例，故意扭曲拉長、構圖含糊、色彩豔麗，刻意地去輕視古典藝術中所立下來的「規矩」，主觀又激情，羅塞提即屬於此典型的代表畫家。羅塞提所留下的作品並不多，且起浮也不大，影響力有限，但他卻是廿世紀藝術欣賞的新寵！

羅塞提，但丁・加布利爾 Rossetti, Dante Gabriel (1828～1882)

草地上的午餐——馬內

印象派代表畫家之一，馬內的畫風兼具了學院派與印象派的風格，是印象派畫家中風格特殊的一位。

馬內的習畫過程極度的不順，雖然父親勉強答應他習畫，但進入畫室習畫的馬內反對他的老師一味的傳授他學院派的歷史畫，於是他開始在繪畫上做一些改革；他直接在畫布上描繪模特兒，並且非常重視黑色。儘管他努力成為一名畫家，但他的作品不斷地在沙龍展上落選，即使入選了也引來惡評。他在一八六三年所展出的「草地上的午餐」在首屆（也是最後一屆）的落選展中扮演著重要的角色！

馬內與莫內、雷諾瓦、希斯里、畢沙羅等都是好友，此時他開始放棄自己相當重視的黑色，並且畫一些比較明亮、甜美的題材，馬內與這群好友雖然是在繪畫上有志一同，但他卻極不願意被冠上領袖的字號，與他們相提並論。晚年他終於得到了繪畫的榮譽勳章，此時畫界對他的惡評也減少了，但這是因為潮流迫使學院主義稱臣。

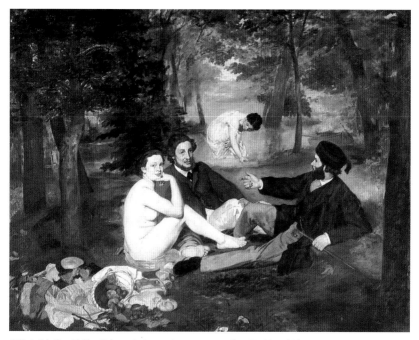

草地上的午餐　油彩・畫布　1863　214×270cm　巴黎　羅浮宮美術館

嚴格來說馬內是較傾向「學院派的印象派」，只有他能讓學院派因改革而再度興起，但學院派卻無法瞭解他、接納他，這是他一生中最大的悲劇。

馬內，艾杜瓦 Manet, Edouard (1832～1883)

舞台上的舞者——竇加

　　竇加（也有人翻譯爲特嘉）可以稱得上是位室內印象派大師。在印象派大盛時期，大多數的畫家都往風景畫發展，探討光線、時間、空氣等問題，唯獨竇加將重心放在跳著芭蕾舞的室內、舞台、浴室上面而且成就非凡。

　　竇加生於巴黎的富裕家庭，習畫時受安格爾學院派的影響，但整個藝術的流行在此時有了大的轉變，印象派帶來重大改革；竇加在認識馬內的情形下順理成章地成爲印象派裡的一員，在印象派七次大展中他就參加了六次。他是印象派成員中最不在乎作品的出售與否的藝術家，要知道畫家必需處心積慮地迎合收藏家才有辦法將作品賣掉，但竇加卻非常不屑這些，因此他也得不到其他畫家的諒解，終究成爲一個孤獨的老人。一八七三年起竇加開始喜愛描繪動態的芭蕾舞女，在美術史上也爲這個題材樹立了一種典範，至今仍無人可以超越。竇加在粉彩畫上的努力也是無庸置疑，在他留下來的作品中可以了解到他超強的觀察及速寫能力，對於燈光的光線表現也與印象派大多數的畫家不同。

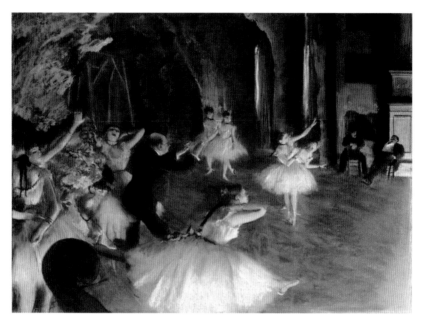

舞台上的舞者　粉彩・紙　　1878　60×44cm　巴黎　印象主義博物館

竇加晚年視力減弱得非常嚴重，或許也因為如此，他晚年的粉彩變得去蕪存精，線條、色彩更形自由、多變。竇加是一位具有實驗行為的藝術家，他留下來的作品有油畫、粉彩、水彩、蛋彩，大量的石版畫及用各種材料完成的素描，還有74件大大小小的雕塑件品等等。

竇加，葉德加爾 Degas, Edgar (1834～1917)

畫家母親——惠斯勒

只有少數的美國畫家能在美術史上佔有一席地位，尤其是在十九世紀之前，惠斯勒的「畫家母親」為世人所熟知，作品亦呈現法國風味，這使他的知名度得以在今日流傳。

一八五一～一八五四年間惠斯勒在著名的西點陸軍官校求學，因他對美術的敏感度而擔任海軍的製圖員，並且學會了蝕刻版畫的技巧；一八五五年他前往巴黎學習繪畫，在巴黎認識了拉突爾及寶加並且受到庫爾貝的影響；在一八五九年的法國沙龍展中落選，於是惠斯勒便效法庫爾貝，自己開畫展。一八五九年他搬到倫敦，但仍不時造訪巴黎；一八五九～一八七七年他為倫敦的某宅院的「孔雀間」作裝飾，而引起一場論戰，導致惠斯勒與羅斯金的一場官司，雖然於一八七八年惠斯勒得到了傷害賠償，但他訴訟費的開銷實在是太大了，以至於破產。

惠斯勒也受到馬內的影響，於一八六三年的「落選展」中，馬內曾與惠斯勒一同展出。由於一八六○年日本美術已被巴黎人發現而傳入歐洲，這也相對地影響了惠斯勒。

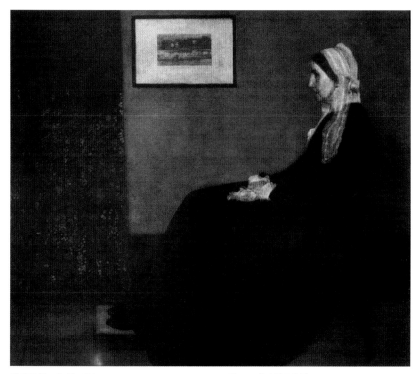

畫家母親　油彩・畫布　1872　144.8×158.8cm　巴黎　印象主義美術館

這件作品的用色非常的少，又名灰色與黑色的交響。

惠斯勒，詹姆斯・亞伯特・馬克尼爾

Whistler, James Abbott McNeill (1834～1903)

穿紅背心的少年——塞尚

這是近代繪畫之父塞尚少有的人物作品，鮮紅色的背心加上冷色調的翠綠做為互補，在繪畫上引用了色彩對人類視覺的安定作用。

塞尚可以說是本世紀最偉大的畫家之一。他本屬印象派畫家的一員，而且可以說他能將印象派中發展的色彩與光線融會貫通、自由駕御，進而對色彩與明暗做前所未有的解構及分析。他擔心印象主義的創作背離藝術規範，因此他努力地使印象主義的創作理論能夠像其他在美術館中的藝術品一樣，永恆且永不被擊破。顯然的，印象主義如果沒有塞尚的努力是有所欠缺的，而塞尚的努力也暗示了日後形成的立體主義。

風景畫及靜物是塞尚最喜愛的題材，相反的人物的作品卻少的可憐，最有名的該是這件「穿紅背心的少年」；紅色在人類視覺上的影響力是相當巨大的，在畫面上紅色都要處理得非常小心，本作品便是成功的典範。因為塞尚引用色彩環狀裡的對位法，使用綠色來與紅色做為抗衡，讓我們欣賞畫作時，視覺得到充份的安定，它足以讓您好好地在畫面上悠遊，並長時間地停留。

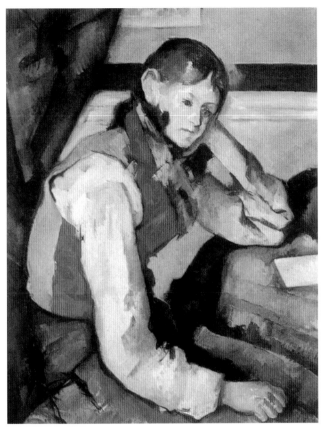

穿紅背心的少年　油彩　1890-1895　79.5×64cm　蘇黎世　私人藏品

畫家在創作時應該儘量從被繪體中去找尋錐體、球體、圓柱體、立方體，將對象幾何化的理論是塞尚提出並實踐的，後來的立體派更將這個理論加以強化。理性的抽絲剝繭是塞尚對繪畫影響最偉大的地方。

塞尚，保羅 Cézanne, Paul (1839～1906)

海曼小姐肖像——魯東

美術史上最能將粉彩這種工具發揮到淋漓盡至的畫家，除了竇加（特嘉）就是魯東了。他們倆都有一個共通的能耐，就是即使使用的顏料是油顏，也都能畫得跟粉彩的特質相同，而魯東更增加了一股思考的、幻想的文學特質在畫面中。

每一位為繪畫而存在的畫家都有一套自己的審美準則以及對色彩的敏感度，像這樣的作品我們多麼擔心左邊那一些花團綿簇是否會宣賓奪主地搶了左邊女主人的豐采？再加上構圖幾乎是一分為二的，談不上理想之類的學術性構圖法，也因此魯東的作品充滿著感情、幻想自由、隨性、超脫……女主人被單獨安排在右下方而且還是全側的五分面，不但面部的語言少，更不見手部表情，但本幅作品卻告訴我們審視一幅畫時，絕不要一味將一大堆準則以公式化的方式去框住架構，尤其對於表現主義的這群畫家而言。

印象派末期又稱後印象派，已有些畫家並不在乎忠實地表達所看見的真實景物，畫家可以加入自己的想法、喜、怒、哀、樂及審美標準，這也正是接下來，美術史上最戲劇性的開始。

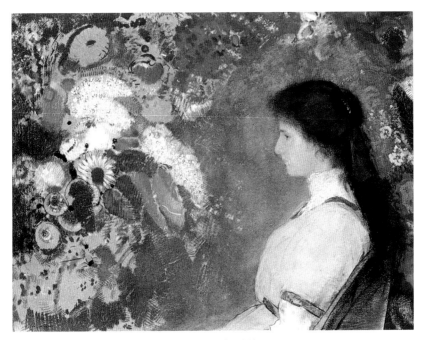

海曼小姐肖像　粉彩　1909　72×92.5cm　克利夫蘭美術館

粉彩這種工具非常不易保存，但它卻是最鮮艷的色料之一，許多畫家在作大型畫作時，會先以粉彩作演練。

魯東，歐迪隆 Redon, Odilon (1840～1916)

地獄門——羅丹

相信因為電影媒體的宣傳，一部《羅丹與卡蜜兒》的電影，讓更多人認識了羅丹的作品，以及被誇張的一段愛情。羅丹的作品產量及經典名作也是創下紀錄的。

羅丹雖是雕塑家，但我們仍舊將他的平面作品納入在本書欣賞之中。羅丹的雕塑很明顯地受了米開朗基羅的影響，他的第一件重要經典作品「青銅時代」在展出時引起一陣轟動，它太像真人了！甚至有人認為，那是用真人翻模，或許這正是羅丹所期望的。這樣的結果為羅丹本人帶來更多的話題，而羅丹的過人成就自然成為政府製作雕塑品的唯一人選，在一八八○年他受市政廳委託製作一件大型作品「地獄門」，直到二十年後羅丹過世時仍未完成。羅丹的傳世作品不勝枚舉，「吻」、「雨果紀念像」、「施洗者約翰」、「加萊市民」、「巴爾札克」等等。羅丹的遺言希望他的作品能夠廣流於世界各地（因為雕塑是可複製的），因此，我們在世界各地都可以見到羅丹的偉大作品，如果您覺得法國實在太遙遠了，那麼日本便有一座羅丹美術館。

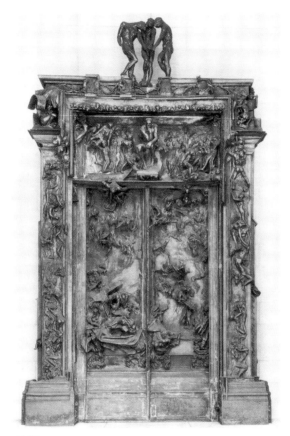

地獄門

羅丹在美術史上的地位實在是太重要了！因此本書決定將這件羅丹的雕塑也納進來。請注意，地獄
門上方正中間即是有名的沈思者，也是羅丹為自己墓園所設立的主角。

羅丹，奧古斯特 Rodin, Auguste (1840～1917)

日出‧印象—莫內

最能代表印象派的畫家應該是莫內了！他的那幅出了名的「日出、印象」甚至是印象派名稱的由來，他領導印象派畫家們，強大了印象派的聲勢。

古典主義的強敵印象派於一八六九年間因著歷史潮流的強大力量，讓古典主義漸漸地消失在美術史之中。但印象派畫家在世時所受的待遇也是艱辛困苦的，只有莫內是唯一被實質認可的印象主義畫家，他與雷諾瓦等同時期的畫家們度過與古典主義敵對和困乏的日子。

莫內具有驚人的耐力，他不斷地繪製相同的題材，相同的地點，相同的構圖，只因不同的時間、季節，莫內還是不斷地繪製，如乾草堆、白楊樹、盧昂主教堂、泰晤士河、睡蓮等，光是泰晤士河就有一百多幅。莫內對自然景物的鍾情可能在美術史上找不到第二人，而他對印象派後進的忠告是：「試著忘卻你眼前的一切，不論它是一顆樹、一間房屋或一畦田地；只要想像這是個小方塊藍色，那兒是一長方塊粉紅色，這兒是長條紋的黃色，並照著你認為的去畫便是……」。

莫內終其一生對印象派死忠，他是印象派偉大的領袖。

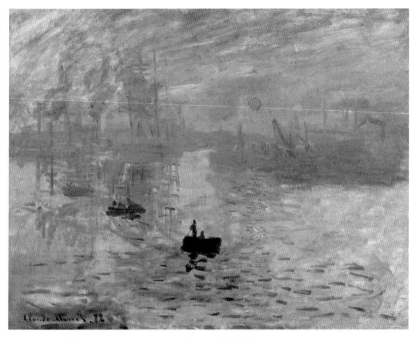

日出・印象　油彩　1873　48×63cm　巴黎　蒙馬丹美術館

有美術史以來，印象派可稱得上是最具革命性格的流派。

莫內，克勞德 Monet, Claude (1840～1926)

睡蓮－莫內

我們稱的「近代繪畫」，應該是從印象派談起，它源於法國而至整個歐洲，一反千篇一律、老套的古典派、浪漫派、寫實派、自然派等，開啓了對繪畫新的認知。

自然界任何物體都有豐富的色彩，任何自然界物象，都隨著光線的變化在變形、變色，比方我們看見的葉子，那是綠色的嗎？或許近看是沒錯，但遠看的時候它們會出現藍色的成份。顏色本身受了距離、空間的影響，色彩會因空氣與距離而互異，太陽光線瞬息萬變，自然界所受的光與色彩當然也不同。

過去畫家所用的顏色不外乎三原色：紅、黃、藍，但印象派卻畫出光的七種顏色，並且否定黑色。印象派畫家認爲黑色是由靛青、深綠、深紫三色的調和而成。莫內更是「光的詩人」，年輕時莫內對馬內的作品極爲崇拜，而且充分理解了光的面貌。在一八七四年的第一屆印象派大展，莫內被推崇爲最具影響力的領導者，他所選的題材，有田野的草堆、庭園中的花群及蓮塘荷花池，他對光及空氣的刹那情感、色彩的處理如詩如幻，極爲抒情。

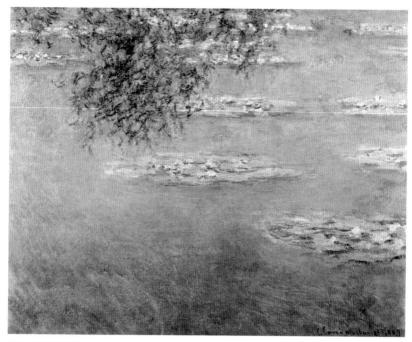

睡蓮　油彩・畫布　1903　81×99cm　日本東京石橋美術館

莫內晚年畫了許多以睡蓮為題材的作品，最巨大的是存放在巴黎橘園美術館的連屏巨著，它被裱成圓弧形，非常的壯觀。

莫內，克勞德 Monet Claude (1841～1919)

長髮的浴女──雷諾瓦

雷諾瓦的畫作在印象派畫家之中是較具規模的，畫風充滿著幸福感及歡悅，他的大多數作品都以女性為體材，而不似其他畫家著重在風景上的光影變化。

很明顯的，早期雷諾瓦的作品有著庫爾貝的成分，從他的「戴安娜」一作中便可瞭解，這也奠定了雷諾瓦深沈穩定的繪畫基礎，在他日後的作品不論構圖及用色上都充滿著畫面的完整性。所謂英雄惜英雄，莫內與雷諾瓦是印象畫派中的「死黨」，兩人經常把畫架擺在一起畫著相同的景物，如果把他們兩人的作品擺在一起研究，將會有更深一層的探討。雷諾瓦最有名的作品即是「煎餅磨坊」，這是雷諾瓦成熟之作，畫中描寫巴黎蒙馬特區露天咖啡廳的情景，是印象畫派中少有的構圖景象，場面浩大，動態遠近比例都相當完美，尤其那透過樹葉夾縫中射在人物身上的陽光，因為雷諾瓦是在現場繪畫而非在畫室中想像，所以掌握得很好，而另一幅「船上的午宴」也同樣的迷人。

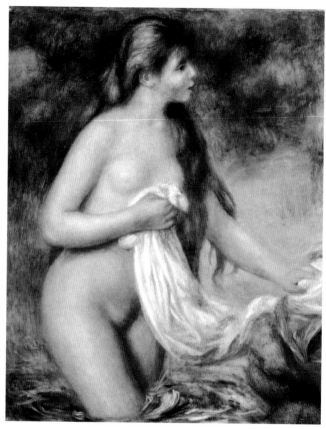

長髮的浴女　油彩　1895　82×65cm　巴黎　橘園美術館

雷諾瓦筆下的景物都相當的亮麗光明，女性肌膚晶瑩如玉，他不喜歡「貝多芬」的音樂，他覺得藝術本來就該帶給人歡愉，這幅長髮的浴女於1999年底曾在台北市立美術館展出。

雷諾瓦，皮耶‧奧古斯特 Renoir, Pierre Auguste (1841～1919)

入睡的吉普賽女郎——盧梭

一個猶如兒童繪本的畫家——盧梭。

盧梭是一位無法被定位的畫家；美術史學經常為了研究上的方便，將每位畫家歸類在某某派系、畫風或參與何種團體，但盧梭的畫風無法被歸納，甚至也沒有其他畫家出現相類似的作品。他的繪畫生涯從四十幾歲才開始，在這之前他的工作不定，就因為他出生於中產階級社會，曾經在巴黎關稅處當過守門員，因此他有關稅員（Le Douanier）的別名。

四十幾歲的他拿著得意的作品參加獨立沙龍展，雖然受到了嘲笑，但卻有些畫家非常欣賞他的作品，如魯東、畢卡索等。盧梭在畫家群中活動並且知道自己要的是什麼，他並不沽名釣譽，看來單純率真，人人都樂於和他為伍。天真浪漫的他有如他自己的作品充滿童稚的幻想，他喜歡畫森林，把原本神秘的地帶畫得非常有趣，再加上圖案式的平塗技法，令人看了覺得到達夢境一般；最近倒是在一些兒童繪本上可以見到類似的手法，但你無法感覺到那是藝術，只覺得是張插圖而已。盧梭的偉大可見一般，他的作品更預示了普普藝術的到來。

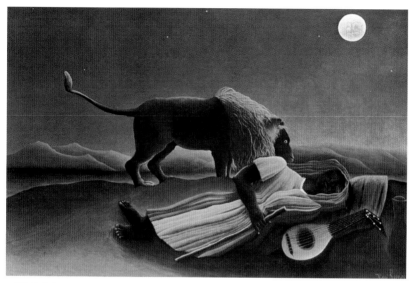

入睡的吉普賽女郎　油彩・畫布　1897　200.7×129.5cm　紐約　現代美術館

沒有人敢說藝術家一定要從小培養，梵谷廿七歲學畫，盧梭四十幾歲才正式成爲畫家，沒有什麼不可能的，從事創作靠的是一顆敏銳細緻的心去觀察細微且豐富的人世間，再加上一些想像力吧！也許是您或您的孩子會成爲一位偉大的藝術家，即使失敗了您也沒損失且得到更多的啓示也不一定啊！

盧梭，恩利 Rousseau, Henri (1844～1910)

沐浴——卡莎特

女性畫家在西洋美術史上並不多見，卡莎特歷經十九與廿世紀，雖是美國畫家但卻在法國大受歡迎。

卡莎特是一位年輕便立志成為畫家的女性，一八六六年她遠赴藝術聖地法國吸取在世或已逝畫家的作品，如庫爾貝的自然主義和馬內的特殊構圖。卡莎特早期的作品在一次火災中燒毀，因此她早年的創作風格鮮為人知；戰後她更遊歷歐洲學習版畫，對委拉斯蓋茲及魯本斯等大師衷心嘆服。在歐洲印象派時期她認識了大師竇加，竇加更將卡莎特介紹進入印象派，於一八七九～一八八六年間參加了此派大大小小的畫展。卡莎特的作品內涵並無任何可取之處，她喜歡從生活週遭的景物去觀察、描繪，晚年則畫些親人的畫像。

她的作品取材相當溫馨，居家的任何場景都可以入畫。本幅作品是她的代表作，平塗的肌理、邊緣銳利明晰、淺短的空間，有別於印象主義的風格。一九一四年卡莎特雙眼失明而放棄繪畫，但她的成就不止於繪畫，她也算是推廣欣賞藝術進入美國市場的大功臣，如竇加的大批作品進入紐約大都會美術館即是一例。

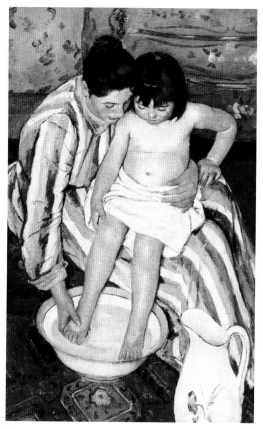

沐浴　油彩・畫布　1891　100.3×66cm　芝加哥　藝術中心

卡莎特的版畫，很明顯的受到日本木板版畫的影響，在用色上也大都是粉彩的色系，印象派後期畫家其實有不少人都受日本浮世繪的影響，如梵谷、馬內等，現在日本人大肆讚揚這些畫家也不無目的。

卡莎特，瑪麗 Cassatt, Mary (1844～1926)

雅克伯與天使纏鬥──高更

高更屬於後期印象派的畫家，與他齊名的也就是赫赫有名的梵谷，不過他們倆人後來的友誼是決裂的。高更與梵谷相同，作品都較傾向表現主義。

我想美術史上大概沒有幾位偉大的畫家像高更一樣，由喜愛收藏藝術品，而成為一名畫家，高更幾乎收藏了印象派知名作家的作品，如莫內、馬內、雷諾瓦、畢沙羅、甚至於塞尚。由於喜愛繪畫，高更自己也畫起圖來，也入選了巴黎沙龍，更參加了最後四屆的印象派畫展；一八八三年巴黎的股票市場不景氣，高更便辭去高薪的證券交易工作，專心成為一名畫家。

高更的成就就在於他走出了印象派畫家慣有的光影色彩，高更以自己的喜愛，感性地使用強烈且非自然的色彩，造成明顯的高更語言。一八九一年高更將自己的作品拍賣，主要是湊足盤纏前往大溪地，他在大溪地完成了最具代表性的作品，作品表現出更自我，審美的角度也與其他畫家完全不同。平塗的色彩是高更最大的特色，我們幾乎找不到印象派裡面強調的光及補色了，高更可以說是表現主義的先驅者。

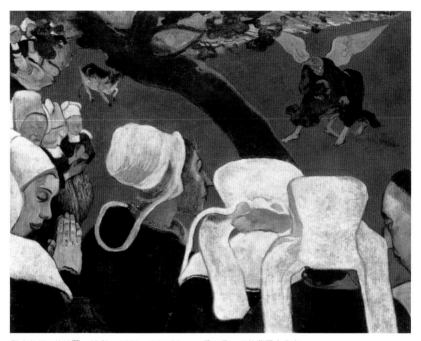

雅克伯與天使纏鬥　油彩　1888　73×92cm　愛丁堡　蘇格蘭國家畫廊

印象派前期畫家仍是客觀地將看到的實體自自然然地模仿到畫布上，寫生、留下時間的筆觸，表現光影都是印象派的特色。但印象派後期畫家則將自己的想法加進去畫裡面，包括自己的情緒，而且發展出強烈的風格，如高更、孟克、莫迪里安尼、梵谷等人，我們甚至可以把他們歸在表現主義裡。

高更，保羅 Gauguin, Paul (1848～1903)

吃馬鈴薯的人——梵谷

原本梵谷是志在成為一名牧師，他的人道主義讓他深入礦區傳教，但這個行徑卻被解除教職，理由是他不夠牧師的高貴……此後梵谷變得極為窮困，繪畫成為他唯一的專注。習畫過程，大部份梵谷都是自學，但卻無大進展。

一八八六年他回巴黎與弟弟西奧一起工作，由於那是一份畫廊賣畫的差事，因此梵谷在此時接觸到許多印象派作品，並且認識了羅特列克、畢沙羅、竇加、秀拉及好友高更，但賣畫的工作也不是梵谷喜愛的。一八八八年梵谷在亞耳與高更同住，梵谷與高更個性並不和，梵谷的精神變得錯亂，割下自己的耳朵並住進了精神病院，當然繪畫一直都沒有離開過梵谷；一八九○年七月梵谷持槍自盡。

他冗長的書信大部份都寫給弟弟西奧，這些書信讀者也都可以在書店買到。梵谷創作的日子所有的生活費及顏料費用都是西奧提供，梵谷和西奧可以說是生命共同體，在梵谷自殺後的六個月，弟弟西奧也跟著去世。

梵谷遺下的作品大部分都收藏在荷蘭阿姆斯特丹的梵谷基金會及各大美術館，少部份流出市面便成為拍賣市場的高檔貨，梵谷的身價真是不可同日而語。

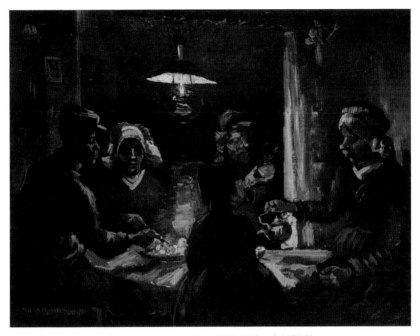

吃馬鈴薯的人　油彩・畫布　1885　82×114cm　阿姆斯特丹　市立博物館

美術史上，林布蘭與梵谷是最喜歡畫自畫像的，巧的是他們兩位都是荷蘭畫家。由自畫像的演進，我們看到了畫家自己的成長，也看到了技巧上的成熟。

梵谷，文生 Gogh, Vincent van (1853～1890)

星夜——梵谷

我想大概沒有一位畫家的故事像梵谷那樣充滿著魔力，梵谷的名字可能是本世紀最響亮的，他的那些拍賣價格記錄令人咋舌，作品的生命力如此的旺盛。

台灣近十年經濟起飛與衰敗明顯起落，股市一萬二千點時，更造成藝術市場的活絡，但絕對不是一件健康的事！當時對藝術也積極投入的媒體，大量地報導印象派作品及作家，也將國際拍賣市場資訊帶進國內，梵谷的知名度在台灣便快速地提昇了起來。只要對藝術有些微瞭解的人都知道梵谷，可以講上一段他的故事，在書局您也可以買到余光中先生所譯的「梵谷傳」，您更可以租到梵谷故事的錄影帶，那是由寇克道格拉斯主演的「恩怨情天」；筆者也建議盡可能去租來看，那是一部相當好的片子，而且很忠實地描繪梵谷的一生。

梵谷約廿七歲學習繪畫，在卅七歲去世，畫齡整整十年，真可謂天才之悲劇。荷蘭更將梵谷視為國寶級畫家，他的偉大不下於林布蘭。

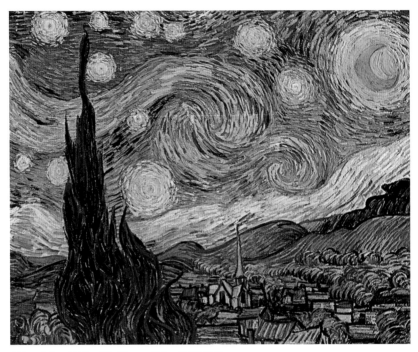

星夜　油彩　1889　73×92cm　紐約　現代美術館

弟弟西奧一直是梵谷的支柱，沒有西奧就沒有梵谷。而梵谷在世時幾乎沒有賣過一張作品，但他的畫作在今日卻是拍賣會記錄上的首位，在印象派末期他的作品帶著明顯的表現主義，並深深影響了孟克。

梵谷，文生 Gogh, Vincent van (1853～1890)

向日葵——梵谷

據說梵谷為了迎接高更前來亞耳同住，畫了一系列的向日葵，這也是電影中的劇情；在近代的拍賣會中，梵谷的向日葵拍得全世界最高的價碼，由日本安井保險公司購得。這幅向日葵是梵谷完整而且成熟的作品，如此完整的作品極少數會流到市場上，大部份都會是美術館的典藏；另外一幅「嘉舍大夫」，也是前幾名的拍賣作品。梵谷的作品之所以會在拍賣會場上一再高價不下，可能與其戲劇性的一生有關，加上作品的張力，及那悲壯的性格。梵谷的畫被列在後印象派並傾向表現主義，其實後印象派的一些畫家大都有這種傾向，在描繪自然或對象體的背後，都加注了一些極為個人主義的情感在裡面。梵谷那焦燥、火爆、急性的本質很神經質地表現在畫布上，並且開始放棄印象派裡所強調的光、影。有時梵谷作畫半途病情惡化，如此的作品不免引來爭議。

日本人之所以大肆歌頌梵谷，大概與他對日本版畫、浮世繪產生興趣有關，這種民族主義的情懷有時也不免令人莞爾，不過梵谷的作品在廿世紀的藝術市場及「普級版」藝術領域得到首獎是不爭的事實。

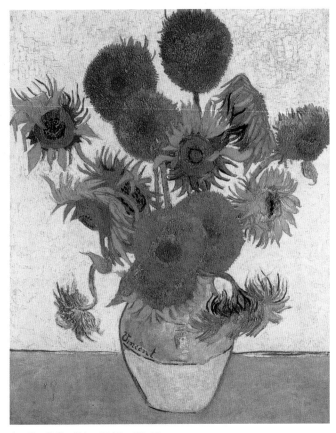

向日葵　油彩‧畫布　1889　95×73cm

由於梵谷窮困潦倒，用了許多劣級的顏料，如今這些作品不斷地在改變顏色，真令美術館維修人員頭痛！不過這些價值連城的作品，的確值得用高價來維護它的完整。

梵谷，文生 Gogh, Vincent van (1853～1890)

阿尼埃爾的浴場——秀拉

一般我們觀看秀拉的戶外作品大都有非常完美的構圖，前景到遠景的變化相當的深，這從人物的比例可以感覺得出來。秀拉又一反印象主義的畫家們，他的人物幾乎都是靜止不動的，有時令人感覺到是刻意擺出來的姿勢，但這無形中又令我們領略到秀拉作畫的嚴謹態度，因為動態的姿勢總有些不確定而感性，秀拉的作品是理智的、科學的，不容一絲絲的隨性與散漫。

秀拉與希涅克、克洛斯為分光法（Divisionism）一同努力，他們除了創作外仍不斷地宣揚分光法的理論，因為分光法的技巧太容易被誤解為只是點描的技倆而已，就如藝評家所言：「色調被分解還原成各元素；而這些元素以混合的方式顯現，但各有不同的比例（因畫面的需要、視覺的需要而有大小點），且在毫釐間變化萬千，所以色相（顏色）的變化極微妙、易變，而產生最精緻的繪畫作品。」

分光法畫家不少，但為了實行分光法大多離不開點；像西涅克就用方塊式的點，有點像馬賽克貼畫的感覺。

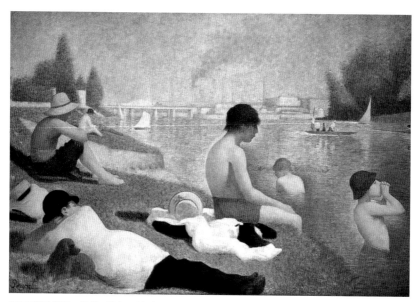

阿尼埃爾的浴場　油彩·畫布　1883-1884　200.7×301cm　倫敦　泰德畫廊

新印象主義是秀拉發起的繪畫運動，除了實行分光法的理論外，並將舊有印象派的技法加以有系統的整理。他不像印象派那般依靠經驗性的寫實，而是以較科學的角度計算、計量並構圖，一切都是那麼地理性，於是秀拉也如同塞尚一般的偉大，是名畫家也是發明家。

秀拉，左基 Seurat, Georges (1859～1891)

大傑特島的星期天下午──秀拉

秀拉將繪畫與科學理論結合，推動分光法成為新印象主義的奠基者，他也是點描主義的代表人物，而「大傑特島的星期天下午」這件作品便是美術界中最常被歌頌與欣賞的作品。

秀拉是印象派中一個重要的成員，但一開始的習畫並不是我們現在見到的這種點描式的畫面。從早期他的作品中我們可以感覺到他受到安格爾的影響，因為他的老師是安格爾的學生之故，但秀拉仍舊是具有改革本質的藝術家。他自軍中退伍下來便開始各方面涉獵，學習各家風格，如德拉克洛瓦及巴比松畫派、印象主義等畫家，漸漸地他利用昂利（Charles Henry）美學理論實行在真正的創作上。秀拉開始將顏色分開並置，對於人類視覺上的習慣作重大的改革。

一般畫家會在調色盤上先預調好適當的顏色再堆砌到畫布上去，但秀拉的作法是將這些原本要調和的色料一一地點在畫布上，觀賞作品的人以自己的眼睛去做調色盤的工作，我們有時將它稱為視覺調色法，如此一來觀看者在視覺神經上有了參與感，而畫面的顏色也變得豐富起來。

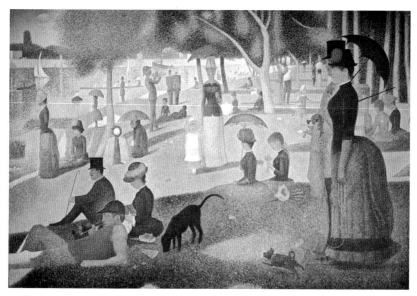

大傑特島的星期天下午　油彩·畫布　1884-1885　205.5×305cm　芝加哥　藝術中心

在前段我們提到點描主義，但這群畫家是極不願意被如此稱呼的，因為那太形而下了，他們喜歡被稱為分光法，這比較科學，而他們一向也以科學的態度來探討繪畫。分光法是指利用兩組顏料色點交錯並置但不融合，而獲得較明亮的輔色；例如，藍與黃在畫面上並置而呈現綠，他又會因黃的成份較多而呈較翠綠，藍的成份較多而呈深綠等變化。

秀拉，左基 Seurat, Georges (1859～1891)

紫色與橘紅色——康丁斯基

康丁斯基是俄國偉大的抽象畫家，也是美術史上抽象畫的開拓者。和許多藝術家一樣康丁斯基並非科班出身，但卻在美術界佔有重要地位。

許多人在有一番事業後才決定學畫，但大都會覺得太晚，其實一點也不；如康丁斯基，他是攻讀法律、政治、經濟的，但卻在三十歲時決定當一位畫家，當然他接受了學院式的訓練。在求教各大名師後，康丁斯基意識到要達到藝術的成熟境界，必需自創新的道路，經過了一番努力，他成為新藝術家協會的主席；後來他以「藍騎士」為名組織了當代藝術的兩項畫展，也促成「年鑑」刊物的出版，這時期康丁斯基的繪畫日趨抽象。

一九一四年在蘇俄大革命後，康丁斯基負責文化決策達三年之久，在這之中他促成了一些建設，包括博物館及為藝術學院擬定詳細的藝術教育計劃，而這個計劃的一部份更成為日後包浩斯的教學雛型。一九二一年他接受包浩斯的約聘出任教授，此時他的作品成熟且以慣有的幾何圖型作為抽象創作的出發點，直到廿世紀初受到構成主義的影響，轉為不嚴謹的幾何而近乎幻想，令人想起米羅。

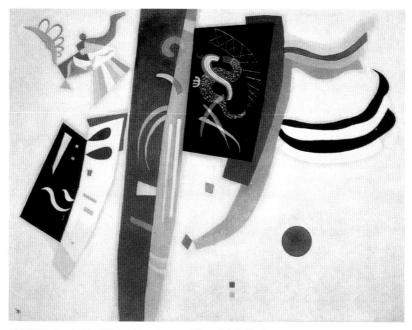

紫色與橋紅色　油彩　1935　89×116cm　紐約　古金漢博物館

抽象繪畫的作品名稱大都不是明確的具體，最主要是不希望造成太多不必要的聯想，純粹的點、線、面等才是抽象繪畫的主要訴求。

康丁斯基，凡西利 Kandinsky, Vassily (Wassily) (1860～1944)

妮普斯的肖像—克林姆

十九世紀瀰漫著印象主義的當時，奧地利、維也納的一群畫家卻獨自流行著一種華麗、裝飾、象徵性的藝術創作，這一群畫家中首推克林姆為代表。

事實上克林姆並不是一開始便朝著象徵主義來走的。年輕的克林姆在學期間便有系統的組織屬於自己的公司，運用他超強的繪畫技巧接下了許多大型的裝飾畫；其中最偉大也最受爭議的便是維也納大學禮堂的天花板，它們分別是「哲學」、「法學」、「神學」（神學部份由另一位畫家麥希完成），可惜目前我們只能從當年的攝影中看到這三件偉大的作品，只因德國納粹敗退時將這些作品燒毀。克林姆與其一群友人漸漸的不滿原來舊有的藝術家聯盟，而另組一個稱為分離派的組織，而這組織具有革新美術運動的基本性格，除了每位畫家在自己成就上努力之外，他們也對建築、工藝等領域做出驚人的表現，並且出版刊物。

克林姆有許多作品的尺寸是正方型的，也有些作品是非常長的長條型，在尺寸上脫離了傳統的三比二的黃金比例。克林姆的藝術領域非常寬廣，許多作品中都可以看到他自己設計的服飾，包括手飾、頸飾，他可以稱為全能的藝術家。

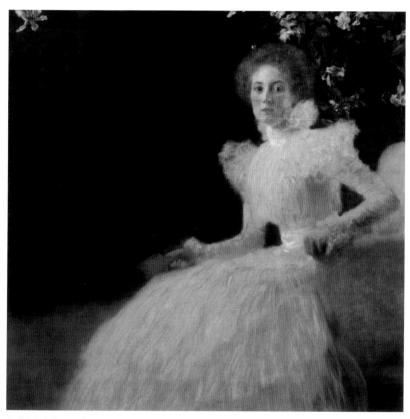

妮普斯的肖像　畫布·油彩　1898　145×145cm　維也納　奧地利美術館

克林姆有一系列風景畫作，它們不同於喜愛畫風景畫的印象派畫家們，克林姆不是將地平線放在最高點便是放在最低點，然後空出一大片空白面積，然後在這空白的面積作色點的描繪，這些點不是很規則的，但卻能和平共處；克林姆的風景畫具有他個人的特質，局部地去觀看可以感受到克林姆的色彩遊戲。

<div align="center">

克林姆，古斯塔夫 Klimt, Gustav (1862～1918)

</div>

吻——克林姆

克林姆是奧地利最偉大的畫家，其作品在近代經常被拿來討論。「吻」可以說是他的代表作品，他的創作技巧也深深影響台灣中生代的一些畫家。

「吻」是一幅相當典型的象徵主義作品，而且充滿了裝飾的樂趣，克林姆在作品中加入了大量的金泊。其實從梵谷的繪畫及克林姆的作品中我們都可以感覺到他們受著東方繪畫模式的影響，鉤邊線、貼上黃金及二度空間的裝飾圖案，甚至在他們這些偉大畫家的居家中都可以發現擺設有日本或中國的繪畫及器物，可見這種異國情調深深影響著他們。

克林姆以極盡大男人主義的方式描寫男主人緊迫地抱著女主角的臉龐，雖然看不到男人的唇但卻可以從他臉頰的肌肉感覺到他在深吻著她，當然女人一定是副陶醉的表情！綠葉、方塊、粗獷來象徵男性，花蕊、圓型、柔和來象徵女性，整個外圍輪廓再附以男性陽具造形，顯示著克林姆對愛是具有一種霸權佔有式的特質。從沒有一位畫家像克林姆一樣，那麼地努力營造立體三度空間與平面二度空間的結合，而對於人體的美感詮釋又是獨到的，甚至影響了他的學生席勒。

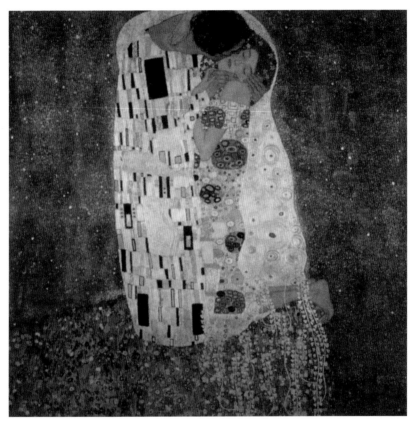

吻　油彩・畫布・金箔　1907-1908　180×180cm　維也納　奧地利美術館

克林姆對於繪畫做有如公司企業般的經營，在他的領導下，完成了奧地利重要建築的大型壁畫，雖然有些在戰亂中早已損毀，但我們仍然可以在留存下來的照片或手稿中看見克林姆的偉大。

克林姆，古斯塔夫 Klimt, Gustav (1862～1918)

格羅爾的燈塔——希涅克

希涅克學畫時期臨摹竇加的作品，但後來結識秀拉，便成為新印象主義運動的一員。

如果秀拉的分光法以使用圓點的方式去完成，而希涅克則是以方塊點來完成，技巧的呈現方式其實是遵循法則所結構而成的；這個法則的目標，在於以一些小而規則的兩個原色的點，得到較明亮、清晰的第二次色。從某個距離來看，這些細小的點轉由觀畫者視覺的融合，自主性地得到表現者想要表達的色彩，這樣的結果，讓顏料本身更為明朗。

希涅克除了對分光法的實踐與努力之外，他的水彩畫也占著重要的一環；由於他對水彩的投注使得他的作品得到更大的自由，連帶地影響了他的油畫，那些謹遵法則的分光法技巧已不再那麼嚴格。但他始終自認是一位新印象主義者，自己已漸漸步上平面表現方式而不自知，不過希涅克仍算是相當保守的一名畫家。

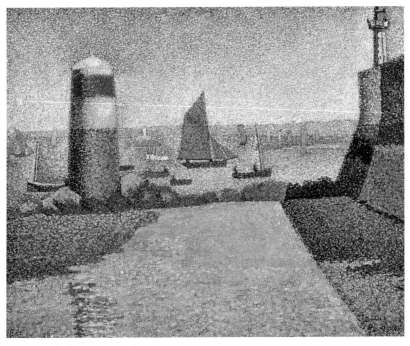

格羅爾的燈塔　油彩　1888　46×56cm

以美術史來看，分光法只有秀拉被大家所熟知，這是一件很可憐的事情。

希涅克，保羅 Signac, Paul (1863～1935)

吶喊——孟克

黑暗、恐懼、死亡、孤獨、絕望，一串串灰色地帶的悲劇畫面構成孟克這位北歐畫家作品的獨特性格。

孟克的一生都在迎接親人接二連三的疾病及死亡，孟克因此也長久處於死亡的危機之中，而支持孟克活下去的原動力即是繪畫。他為了逃避死亡的恐怖與不安才不停地作畫，當然那些神經質般的線條及用色，毫無迴避地呈現在他的畫布上、不斷地重複上演。

孟克眞正的成就是他來到巴黎之後。孟克發現了線條與色彩表現的重要性，於是他開始放棄原先既有的繪畫形式，他開始描繪他心裡感受的題材，表達他對生命的看法；此時孟克的精神狀況是大有問題的，但這種轉借於繪畫的方法卻使孟克的作品獨樹一格。就拿這幅作品來說，上方血紅的天空浮游著如一灘流動的血水，夾雜著如青筋般的脈動、黑色的河流、傾斜的橋樑，一位形態可怖的光頭男性，在畫面正中間以扭曲的身體雙手托住雙頰高喊著絕望的訴求，當你看到這樣的畫一點也快樂不起來，反而會被畫中的變形而撼動情緒。

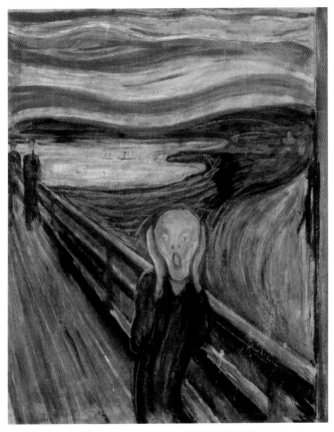

吶喊　畫布‧油彩　1893　91×73.5cm　奧斯陸　國家畫廊

表現主義就是這麼神經質，梵谷、莫迪里安尼、羅特列克、孟克等這群怪作家的風格如果您能找出一些共通點，那麼您就能理解表現主義了！

孟克，愛德華 Munch, Edvard (1863～1944)

醉酒後次日──羅特列克

　　將生命的所有不公平交給繪畫吧！或許只有那顏料與畫布才是他可以掌控的生命，羅特列克的作品讓我們真正的理解到什麼是「移情作用」。

　　羅特列克在幼年時幾次折斷雙腿，再加上發育障礙造成他變成一位短小如侏儒般身材的人。如果您有這般的身體，您對命運的不公平有什麼抱怨呢？羅特列克是將它們發洩在畫布上。他長期停留在蒙馬特區的舞廳與咖啡館中寫生，也有一段時間為了繪製一串的裸女而住在妓院之中。在他的友人當中也都盡是些窮困潦倒的畫家如梵谷等，而他受到竇加與日本浮世繪的影響最深。對於裸女的題材，羅特列克是最不喜模特兒罷姿勢的，他喜歡散漫、自然、走動、生活化、聊天的畫面，而他的作畫技巧也配合的相當好，他經常將油畫畫在棕色的紙張上面，以中間色的紙張作媒介，只需加上亮與暗便會有很好的立體感，這和粉彩的技巧相類似。羅特列克也製作石版畫海報，在現在的月曆、海報出現率頗高。他的作品隨興，不同於印象派同期畫家那般重視光線，我們欣賞他的作品也感覺到只有線條與平塗的色塊般，羅特列克相對地較接近表現主義吧！

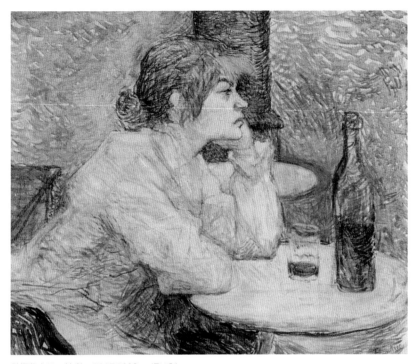

醉酒後次日　油彩　1887-1889　47×56cm

羅特列克的個性因為身體上的自卑而走向極端，他長年的酗酒造成健康上的惡化，他的故事曾經被搬上電影劇上，我們也常在畫冊上看到他的長像，羅特列克在同為印象主義的畫家群中極具悲劇性格。他將繪畫視為對生命的一種謳歌，在他的作品中我們也可以看見那中下流社會的悲哀，而他自己也是悲壯色彩強烈的藝術家。

土魯茲─羅特列克，昂列・馬利・雷蒙・德
Toulouse-Lautrec, Henri Marie Raymond De (1864～1901)

花園内的飯廳——波那爾

波那爾和烏依亞爾及德尼等幾位畫家組成了「那比派」，他們都共同爲法國的風景、室內畫的氣質留下令人感到舒適的空氣感，而顯然地他們受日本浮世繪的影響不小。

在一八八八年最後一次印象派大展結束時，整個社會充滿了對印象主義的不滿。藝術的改革在這時起了很大的變化，流行的印象派不再吃香，一些新的繪畫手法及觀念群起將印象主義給推翻。一群「那比派」的畫家非常欣賞那大而化之的——高更，他喜愛用很深厚的色彩來描繪輪廓，而這種技法像極了日本的浮世繪，然後再線條內塗上非常主觀而浪漫甜美的色彩，但卻是平面的平塗的，反寫實主義的手法。

波那爾的作品幾乎限於房間及女人，不能說沒有風景畫，只是風景畫沒有那麼精彩。波那爾用色甜美，畫中一定會出現橘紅色這種糖果的顏色，也因此他的作品令人非常舒服，再加上那無拘束的線條，自然不太規劃的構圖，十足法國人的浪漫個性。

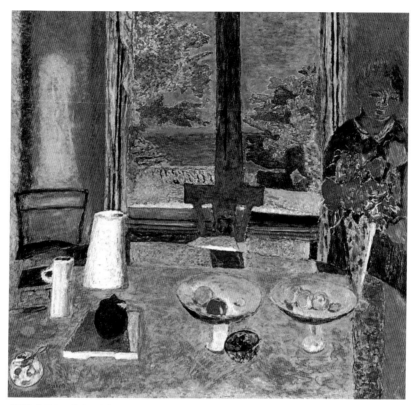

花園內的飯廳　油彩‧畫布　1934　135.5×127cm　紐約　古金漢博物館

這是一張常看到的版畫海報，沒錯這正是波那爾的作品。波那爾不只在繪畫上的成就，他更是一名裝潢師、版畫家、設計師、插畫家可說多才多藝，他有這樣一系列的海報作品，而現在也被大量地印製成複製海報。

波那爾，皮埃 Bonnard, Pierre (1867～1947)

最後的晚餐——諾爾德

諾爾德是表現主義的先驅者，亦是「橋社」的發起人之一；年輕的他學習了木刻的技術，一九○六年他與一群繪畫的友人成立「橋社」組織。

生性孤僻的諾爾德成立「橋社」，一年後便離開了「橋社」組織而致力於表現主義式的宗教內容繪畫和版畫。他一件成名的幻想式宗教繪畫便是這件「最後的晚餐」，他畫得十分怪異，色彩濃烈；相同於一般的「最後的晚餐」，耶穌被安排在正中間的位置，使徒們則環繞在四週，但畫面處理得非常擁擠，充分表現了一場悲劇的高潮。

諾爾德常用急速的筆觸揮動畫面，跳躍式的碎色點，強調了熱鬧緊張的氣氛，他的色彩與筆法狂放不羈，使作品呈現了後來被叫作抽象表現主義的特徵。

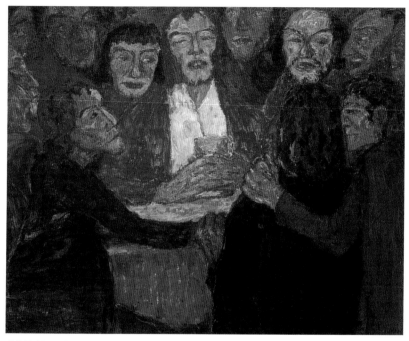

最後的晚餐　油彩・畫布　1909　107×86cm　哥本哈根　國立美術館

表現主義通常會有不刻意的線條、厚薄很明顯的反差，或塗抹得非常厚重，這些都是表現主義的技巧特質。

諾爾德，葉米爾 Nolde, Emil (1867～1956)

掃地的女人——烏依亞爾

烏依亞爾與波那爾同屬於「那比派」畫家，其作品和波那爾的作品極為相似，不同的是烏依亞爾做了更多裝飾的效果，畫面的深度也更多。

美術史上有了印象主義之後，畫家群集的機會便越來越多，他們大多理念相同，這理念可能是相互影響，或是一群主導者將理念推廣給新生代的畫家，總之那是一種有組織的團體。而「那比派」的畫家們的作品是幾乎如出一轍的，若不做一番研究，很容易將作品的作者給混淆了！在欣賞「那比派」畫家的作品時，除非是一些耳熟能詳的作品，否則很容易誤判作者；這是一個非常奇特的現象，畫家共同為一種風格而死守固有技巧還是非常少見的呢！最近台灣的收藏能力越來越興盛，我們也比較有機會目睹到「那比派」畫家的真跡，你可以感受到「那比派」法國味十足的浪漫、唯美。

烏依亞爾非常擅長繪製一些無憂無慮的家庭生活，生活中的行為——閱報、燙衣、睡眠、掛畫、漫步、掃地都可以入畫；畫中也經常出現一大片的壁紙花紋，用色之高明無人能左右，粉粉的、柔柔的非常好看而且舒服。

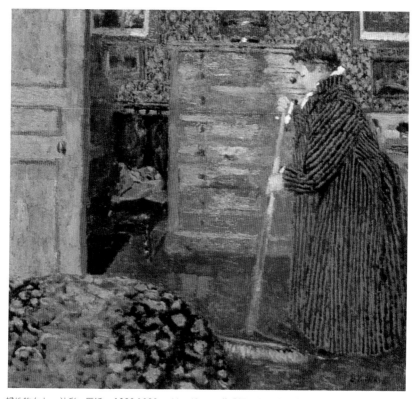

掃地的女人　油彩‧厚紙　1892-1893　46×48cm　華盛頓　飛利浦企業收藏

那比派的畫家們對於用色都有一套獨特的見解，他們似乎很用心地在調色盤上面堆砌出經營已久的色料，顏色卻獨具匠心。有時畫面中不出七、八種顏色，但每個顏色都沉澱到一致的明度及彩度，相當的安靜、柔和、諧調，和野獸派正好相反，而這些用色也被現今中國的一些保守畫家拿來大量使用。

烏依亞爾，葉德瓦 Vuillard, Édouard (1868～1894)

紅色的和諧—馬諦斯

馬諦斯是二十世紀唯一可以與畢卡索相題並論的藝術家。馬諦斯創立了野獸派，晚年更將作品平面化只剩下色塊與線條，在藝術史上有著不可撼動的地位。

馬諦斯是一位歷經學院式美術教育的畫家，但他相當有勇氣地放棄了這方面的素養，發展出明朗、豔麗、強烈造型的野獸主義；當然這在流行中的印象派是不被允許的，但所幸有史丁家族的鼓勵及支助，馬諦斯得以快速地成長。很明顯的馬諦斯受東方及非洲原始圖形以及色彩的影響，在他的一些經典作品中經常出現阿拉伯式的紋飾，而且用色大膽，舉凡鮮紅、檸檬黃、翠綠、孔雀藍，這些水火不能共容的色彩，馬諦斯卻讓他們共同在一起！

這幅「紅色的和諧」運用了許多不同的紅色且以巧妙的黑框將每一個空間區別開來，畫面佈滿了羅曼蒂克的藍色紋飾，女主人悠閒地將水果排放在圓形的容器中。左方的景物明顯的受克林姆風景影響，將地平線置於相當高的位置，左下方則又有一張「梵谷椅」，雖是生活中的景物，但在馬諦斯的作品裡卻得到一種異國的特殊面貌。

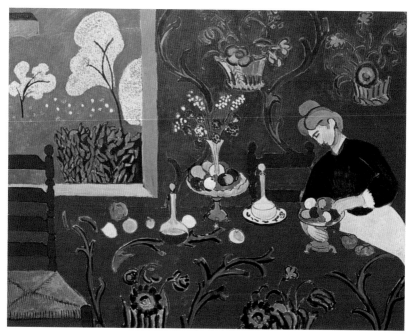

紅色的和諧　油彩・畫布　1908-1909　181×246cm　列寧格勒　俄米塔希博物館

近代美術家有一個重要的本質，就是大都能涉略美術的各種領域，馬諦斯即是畫家也從事戲劇舞台的裝飾與插圖的工作。在一九三九年時他一度想停下畫筆，只專心從事書籍插圖的工作，他留下了許多色紙拼貼、剪紙、水彩畫等作品，可以說馬諦斯的藝術領域是相當寬廣的。藝術的創作並不在於特定的材料上發揮。

<div align="center">

馬諦斯，恩利 Matisse, Henri (1869～1954)

</div>

老國王──盧奧

從沒有一位畫家的作品像盧奧般，這麼易於辨認，相信您也辦得到；說明白點應該是盧奧本身的作品風格明顯而且確立。

廿世紀的近代美術非常的多元化，從印象派以來，畫家的目的變成不斷地表現自我凸顯風格，絕不做重複前人的事；當然這種信念也經常由整個團體去完成，由團體的力量去完成一個主張。但如果把盧奧歸在野獸派似乎又不太對勁；雖然盧奧與馬諦斯及其他野獸派畫家往來並成為好友，但如果說盧奧的作品歸於野獸派，還不如說他更貼近於表現主義。早期盧奧的作品題材有些奇怪，如法官起訴妓女之類的道德自省畫作，後來加重了以宗教類的題材，畫風都是以極粗的黑線條為框架，再以厚彩設色，而顏色也都強烈且對比。

有人經常將中世紀鑲嵌彩色玻璃藝術拿來與盧奧的作品相提並論，其實也還算合理，尤其他們都是用在莊嚴的題材上。盧奧的作品近年成為拍賣會的寵兒，其作品也都不大，拍價都在穩定中成長，在台南的奇美藝術收藏館便有幾件盧奧的作品，有興趣的讀者可以去一睹真面目，感受一下「厚實穩重」的重量級盧奧。

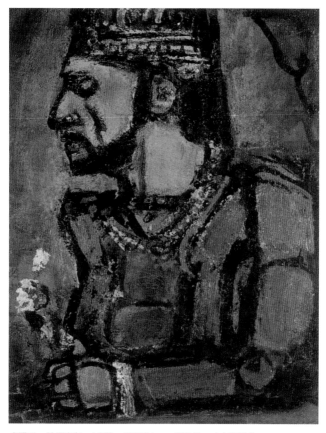

老國王　油彩畫布　1933　77×54cm　匹茲堡　卡內基協會

表現主義是藝術史及批評的專業用語，但它在廿世紀的繪畫卻占了極大的份量，它代表著畫家可以不再去模仿描寫自然，並且可以直接把自己的情緒及感覺表現出來。爲了表達強烈的情感，畫家可以犧牲美的傳統觀念，扭曲傳統藝術以來的美的價值，代表畫家有孟克、盧奧、克利……等。

盧奧，左基 Rouault, Georges (1871～1958)

紅藍黃組合——蒙德里安

非具象繪畫的創始人之一——蒙德里安，在美術史上以理性抽象著稱，雖然他個人歷經了象徵主義、印象主義、表現主義，但最後終於放棄對具象繪畫的追求，而朝向抽象之路。

一九一三年的蒙德里安在歷經最後的立體主義之後，將自然形體的造形精簡成類似幾何的象形物，而此後蒙德里安的創作已全然接近抽象。一九一六～一九一七年蒙德里安和他的夥伴們已經確立了風格派的原則；他以正方形、立方體、長方形為畫面的基本元素，用它們來象徵構成自然的力量與自然本身……。蒙德里安真正成熟作品要一直到一九二〇年代，他那些四方形的數目減少了，形成了大塊與小塊的畫面分割，而他最常用的灰色也被他摒除在外，色彩已減至兩、三種。到了一九二五年的「黃與藍的構成」，他已創出真正的獨立風格，此時身處於美國的經驗，他畫出音樂性的爵士樂節奏，充份反映了美國當時的風格人文。蒙德里安方塊狀的分割畫面確立了他在美術史上抽象大師的地位。

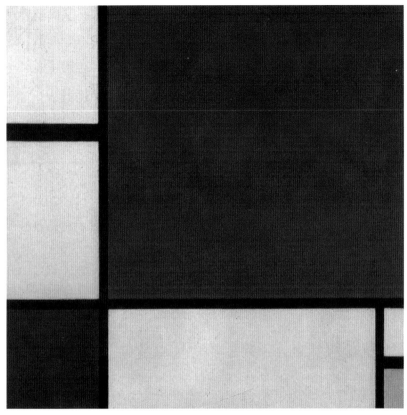

紅藍黃組合　油彩　1930　51×51cm　紐約　私人收藏

千萬別說這樣的作品您也能畫，要知道創作的精神是非常困難且神聖的。如果您有本事，就畫一張前無古人的偉大巨著吧！

蒙德里安，皮特 Mondrian, Piet (1872～1944)

向巴哈致敬──杜菲

藝術家並非只從事繪畫，杜菲的繪畫體是融合了他所喜愛的布料設計，將鮮明的色彩加上書法般的阿拉伯圖紋，完成杜菲極個人的野獸派性格。

一九〇五年杜菲認識了馬諦斯，並加入了野獸派組織，此時杜菲的創作便傾向野獸派；一九一二年，他以設計師的身份設計了一些絲綢布料，在時裝界引起很大的震撼；一九三〇年的十四件織品設計更讓他贏得卡內基獎，不只如此他也做室內設計及劇院舞台，眞是多才多藝，但重點仍是他對繪畫的熱愛。一九五二年杜菲贏得了威尼斯雙年展的繪畫國際大獎（還記得近年台灣的藝術家爲了參與威尼斯雙年展，用盡了各種手段，因爲只要參與了威尼斯雙年展幾乎可以說是國際級的藝術家）。

杜菲獨特的野獸風格是那些自由、輕快具韻律性的線條，這些線條有一些中國書法的美感。晚年杜菲更豪放的對待自己的色塊，他並不在線框內塗色，而是幾乎在單色的平塗渲染油彩中加入那些書法線條，再有如神助般地著上瑰麗的色彩。

向巴哈致敬　油彩　1952　81×100cm　巴黎　國立現代藝術館

國內知名畫家梁亦焚的作品或多或少受到杜菲的影響,黑色或留下畫布的白底都是野獸派的特徵;中國旅法藝術家常玉便將歐洲的野獸主義轉換成東方的跑道,而且很成功,目前在華人的拍賣會上的成績一直居高不下,假畫也越來越多。

杜菲,胡奧 Dufy, Raoul (1877～1953)

藍與黑——馬勒維奇

新造型主義大師蒙德里安，他的新造型促成今日的「幾何形表現」，注重分析、對稱、排列、節奏等，而馬勒維奇算是把幾何表現精簡化的藝術家。

馬勒維奇強調「藝術的純粹感至上」，是「絕對主義」的創始者，他的創作也影響了歐普藝術家。一九○三年他進入莫斯科藝術學校，起初他以印象主義畫風為主，而後又創作一系列未來主義的作品，他是俄國極為活躍激進的前衛畫家。一九一五年他展出的一系列「黑色方塊」則是他首嘗絕對主義畫作，形成他真正的獨特風格；這些單純簡潔的畫面，近似原色單一色塊，都已經完全跳出自然事物的描繪，他們只是純粹色塊的排列、組合，幾何形式即是畫面中的主題。

馬勒維奇追求的純粹是視覺藝術的欣賞，他以最基本的圓、方、矩、三角，形成他的絕對抽象作品。

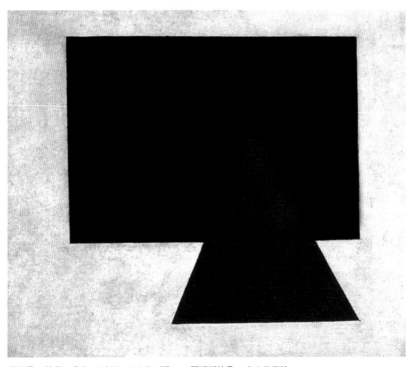

藍與黑　油彩・畫布　1915　66.5×57cm　阿姆斯特丹　市立美術館

硬邊藝術，具有非常重要的空間分割，平衡美變成硬邊藝術的法則。

馬勒維奇，卡基米爾 Malevich, Kasimir (1878～1935)

到朋那遜斯去——克利

克利的作品魅力總是令人無法捉摸，欣賞克利的作品時，一定要將自己的審美與對藝術認知提升，否則您只能得到表象的認知而已。

克利除了是一名偉大的畫家之外，在音樂的造詣上也是非凡的，一九○六年他娶了一位音樂家為妻。克利的作品如同他的個性與他眾多的才華一樣，十分難以捉摸，難以界定。克利的隨性創作，信手拈來，看似無關緊要、柔弱無比但卻充滿著幻想的文學性格；他受到表現主義以及超現實主義的影響，佛洛依德的學說潛意識探討也在克利的作品中出現。克利的表現手法相當童稚，但卻不是故意的拙趣，他的水彩風格深深影響了近代的插畫家，克利的抽象作品用色相當的豔麗、自由、天真但與米羅是有別的，他的線性又與原始的圖騰脫離不了關係。

市面上有一本書叫「克利日記」，如果您對克利的作品風格有興趣不妨買來看看，克利那種無所謂的創作個性倒是叫人讚賞的！

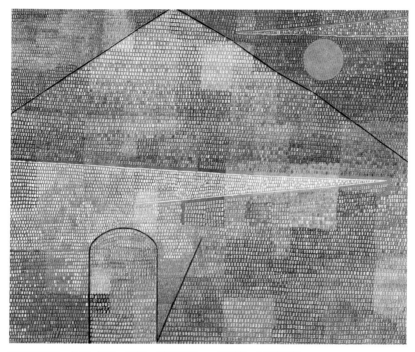

到朋那遜斯去　油彩・蛋彩　1932　100×126cm　華盛頓　伯恩藝術館

克利的作品多元化，而且耐看，克利把畫當成日記來書寫，這種性格影響了近代許多法國美術家。

克利，保羅 Klee, Paul (1879～1940)

出街前——基路飛那

基路飛那的作品很容易被辨識，但他絕不是野獸派，他的作品其實是帶有些流行色彩的，又有一些像電影廣告畫，他不拘小節，自由的筆法很有自己的特色。

基路飛那原在德勒斯登學習建築，後來到慕尼黑學畫，他同時也在此受到新藝術的影響。首先他研究繪畫裡的色彩問題，當然給他第一個啓示的便是分光法的秀拉，他還熟讀了歌德所著的「色彩理論史」。一九〇四年前後受點描派影響，後來又受表現主義孟克繪畫的啓發。

基路飛那的裸婦常常穿著鞋子，有些還戴上帽子，主角隨著畫面的配色膚色亦隨之改變；他尤其擅用鏡子或鮮豔的背景色彩，來製造互相映襯的視覺變化，而著衣的女仕們則衣著光鮮妖豔，在造形上常做對襯的對比配置。最特別的仍是他的木刻，運用黑白對比的強度，作品極具特色。

出街前　油彩・畫布　1913　121×95cm　西柏林　布魯克博物館

藝術必須能表現時代，基路飛那所表現的女人及服裝，都能令人意識到當時的流行。

基路飛那，恩斯特・魯德維 Kirchner, Ernst Ludwig (1880～1938)

亞威農的姑娘——畢卡索

美術史上最響亮的名字——畢卡索，歷經各種派系，並且領導著美術界走向現代無拘無束自由且奔放的平面繪畫及具幽默感的瓶瓶罐罐。

幼年的畢卡索便展現無比的繪畫才能。在巴塞隆納的美術運動中，畢卡索嘗試孟克、羅特列克、雷諾瓦等大師的技法，而印象派晚期畫家如梵谷、高更、史丹林等一些相似的筆法在他的美術歷程中，留下了藍色時期。巴黎的混雜藝術正興盛地四處流竄，而野獸派正值頂峰，但他並不是那種跟隨潮流運動的藝術家，他正思考著繪畫最根本的問題。一九○七年的「亞威農的姑娘」是一件半抽象的作品，其造型及非洲雕刻的影響，使畢卡索從具象藝術的傳統束縛中解脫出來。

一九○七年畢卡索與布拉克一同成立立體主義，又於一九一四年第一次世界大戰爆發時因爭論而失和，但立體主義早已被他們發展成一種新的趨勢。一九一五年畢卡索那不安於室的個性又對安格爾的畫作產生興趣，而繪製了一系列裸女油畫及素描，即古典時期；一九二三年他將人體大量地變形，發展出歪曲，令人不安的人物造型。

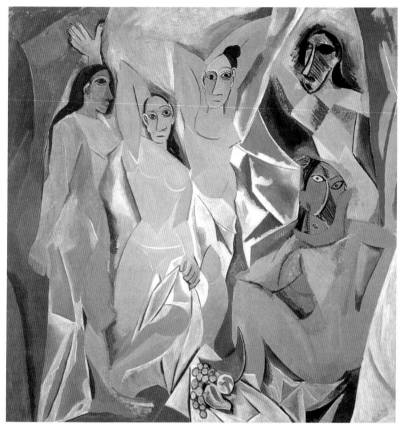

亞威農的姑娘　油彩‧畫布　1907　243×234cm　紐約　現代美術館

相同的，畢卡索與馬諦斯都是廿世紀偉大的藝術家，巧合的是他們都受著非洲原始美術的影響。「亞威農的姑娘」正是畢卡索極大轉變的名作之一，我們可以看到畫中女人的臉部明顯地受非洲面具造形的影響，粗獷不拘的線條帶給畢卡索的往後作品極重大的改革。

畢卡索，巴布羅‧路易茲 Picasso, Pablo Ruiz (1881～1973)

格爾尼卡──畢卡索

要以短短的幾百字描寫畢卡索，實在是一件非常困難的事，畢卡索顯然是歷史上最偉大的藝術家之一。他的代表作品不計其數，但最能顯示畢卡索偉大的一件作品，仍是這張描寫戰亂的可怕的「格爾尼卡」。

畢卡索一生經歷了各式各樣的美術流派，而且他本人又是流派的主導者，也可以說他是在導引著世界藝術的潮流。許多人並不了解畢卡索的繪畫世界，只因為他的知名度而一昧的推崇，其實畢卡索的偉大是相當有根據的！畢卡索自小便有強烈描繪能力，年輕時歷經印象派晚期的藝術領域，這時發展了藍色時期，但正在興起的野獸派並沒有影響到他，可見畢卡索對藝術並非隨波逐流的。構成畢卡索轉折最大的是一九○七年的「亞威農的姑娘」，這件作品使他從具象創作的傳統中走出，而演變成後來的立體主義。但畢卡索對一種繪畫的風格始終不會固守下去，他不滿現況的個性繼而欣賞起了羅馬古典主義，他用自己的語彙表現古典式的裸女，接著下來他在藝術領域的發揮更自由多變。

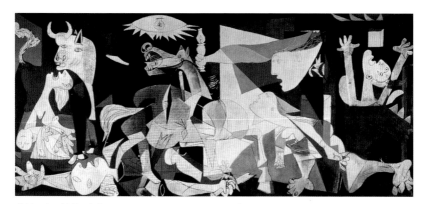

格爾尼卡　油彩・畫布　1936　350.5×782.3cm　紐約　現代美術館

畢卡索一生幾乎都在法國度過，但自己卻是個西班牙人，因為他反佛朗哥政權，本幅作品即是在描寫畫家對戰爭、暴力、野蠻的憤怒，西班牙的內戰算是一個政治事件，但誰說藝術家的作品不能對政治提出自己的見解呢？畫中充滿了死亡、悽厲的叫聲，畢卡索用無色調的繪畫語言讓世人瞭解這黑白眞實的世界。

畢卡索，巴布羅・路易茲 Picasso, Pablo Ruiz (1881～1973)

歌者—勒澤

勒澤由畢卡索立體時期的作品獲得靈感，成立機械主義，但悲哀的是機械主義僅有勒澤一人獨撐大旗。

機械主義是根據塞尚的理論而來，塞尚曾說：「自然界的一切，都可以從球形、圓錐形等去求得。」雖然機械主義靈感來自於立體派，但畫風卻大大的不同。勒澤從機械上取材，如發動機、輪軸、大橋、鐵道、鍊盤、飛機等，這一切都在暗示近代都市廣大組織，這是受了市容一切物力刺激，並且勒澤採取「視覺的綜合」而形成全體的效果，調和與物質的有機體。

機械主義的特色是以原色作畫，而且以平塗形式出發並且廢棄畫面上的技巧。機械主義在畫面上幾乎找不到筆觸，平平實實的平塗，勒澤覺得在畫面上濫施技巧，是使繪畫素質低落的主因。勒澤於卅歲已然成為世界知名畫家，作品除了各種平面創作外，他還擔任紐約聯合國大廈會場和巴西聖保羅一座劇院的設計；他也曾以自己的方式，蓋過一座教堂，由建築設計到內部，全由自己設計完成，把他自己的才華毫不保留地表現出來。

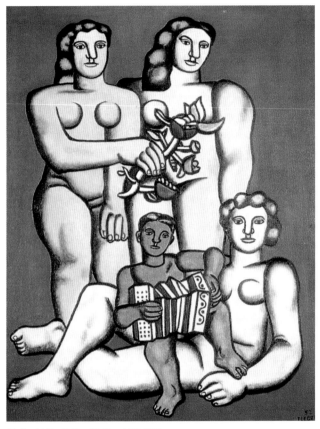

歌者　油彩・畫布　1952　162×130cm

或許您可以說機械主義是走火入魔的塞尚吧！

勒澤，費爾南 Léger, Fernand (1881～1955)

桌上靜物——布拉克

瞭解畢卡索的作品就比較容易理解布拉克。一九〇五年之前布拉克的作品仍與野獸派有關，但後來他發展至立體主義，而主要影響布拉克的畫家仍是塞尚。

布拉克是廿世紀前葉於世界繪畫史上最有影響力的畫家之一。布拉克出身藝術世家，父親是一名建築裝潢師，同時也喜愛繪畫。一九〇二年布拉克曾入畫室習畫，當時巴黎畫壇已進入反印象派繪畫時期，野獸派繪畫正興起，但布拉克也不願隨波逐流，他希望能有一種新興的風格，於是他和畢卡索及其他同好創立立體派。而一開始布拉克就雄心壯志去發掘立體派的哲理，直到其他畫家已然離去，布拉克還是始終保持立體派繪畫的思想。相同地他亦受非洲雕刻影響，但不同於畢卡索的是布拉克比較傾向畫靜物，而被安排組織的靜物，看上去好像是立體彫刻一般，他的畫比畢卡索穩靜柔和。

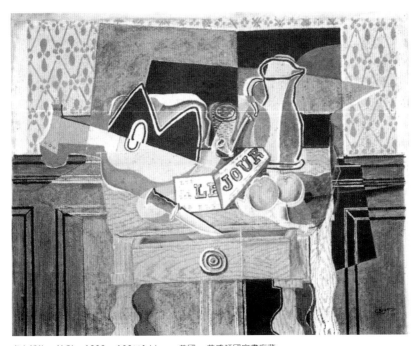

桌上靜物　油彩　1929　108×144cm　美國　華盛頓國家畫廊藏

照相機的發明，讓畫家對被寫體的看法不止由一個角度去看，布拉克與畢卡索都強調多角度的描寫。

布拉克，左治 Braque, Georges (1882～1963)

每日上午——荷普禮

荷普禮可以說是北美最受歡迎的畫家。平淡無奇的角落、沒沒無聞的女子、無助失落的期待，在荷普禮的筆下卻是那麼的神奇變化。

社會中的景象有時在一般人的眼裡再平常不過，但該如何去解釋荷普禮作品中的魅力呢？或許是美國社會中的醜陋、孤獨、沈默借由荷普禮的作品從中得到一些省思及一些沈澱吧！荷普禮對柔和的陽光有一股莫名的喜愛，而且也表現得很好，無論在室內或戶外，太陽光與其陰影，始終都是他急欲捕捉的主題。陽光下不明身份的人物，以及室內外景緻的強烈光影變化，形成荷普禮作品的主要靈魂，畫中無論是單一或群體，似乎彼此毫無關連；就像「每日上午」一樣地尋常平淡，但荷普禮卻做了客觀而忠實的陳述，呈顯平淡中不經意的美感。

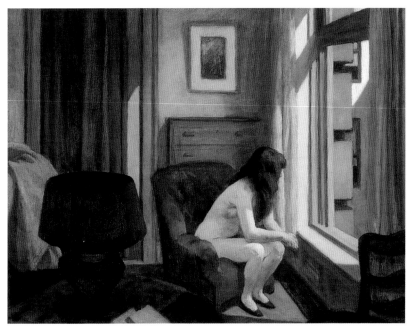

每日上午　油彩‧畫布　1926　71.3×91.6cm　美國　私人收藏

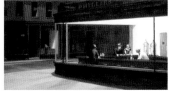

荷普禮，愛德華 Hopper, Edward (1882～1967)

粉紅色的女體——莫迪里亞尼

又是一位悲劇性格的藝術家，難道偉大藝術家都註定短命與悲慘的人生嗎？

莫迪里亞尼是表現主義與巴黎畫派的畫家，風格明確且感性哀傷。

人物主題是畫家的最愛，眾多的人物畫家中要凸顯自己明確的風格確實不是一件易事。十九世紀的巴黎畫派畫家莫迪里亞尼以修長的人體比例，不專注、隨性並略帶有悲劇性格的風格，在現今的藝術史上佔著一定的份量。窮困的莫迪里亞尼在生前幾乎未參加任何展出，幸好他結識了保羅・亞歷山大，成為他唯一的贊助人，買了他許多畫，而亞歷山大也介紹偉大的雕刻家布朗庫西與莫迪里亞尼相識；自此，他開始對雕刻產生很大的興趣。莫迪里亞尼的雕刻受非洲面具的影響頗深，他是一位很難界定評價的藝術家，但卻在近代的拍賣會中有很優秀的成績。

莫迪里亞尼是一位非常重視線條的畫家，由於過度重視線條造成他對色彩的冷漠，但他卻對紅色表現得很好。一九二〇年莫迪里亞尼得了肺結核而過世，年輕的女友也在他過世後懷著他的骨肉而跳樓自殺。

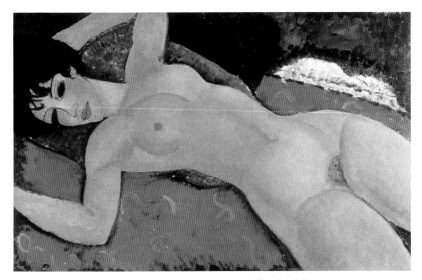

粉紅色的女體　油彩・畫布　1917-1918　62×92cm　米蘭　私人藏品

台灣畫家——黃銘哲先生結合了莫迪里亞尼、克林姆的風格，形成一種自我的品味，在台灣曾轟動一時。

莫迪里亞尼，阿美迪歐 Modigliani, Amedeo (1884～1920)

卡里・摩羅畫像──可可希卡

談及奧地利畫家，可可希卡似乎總會佔上一角，藍綠色及大膽塗鴉的相互搭配法稱得上是可可希卡的風格！

大量的黑色可以說是「橋社」的一個明顯特徵，本書中「橋社」畫家就有孟克、諾爾德、基路飛那及本文的可可希卡。可可希卡在第一次世界大戰中受了重傷，但對於藝術卻始終未有懈怠。在「自畫像」上可以看到他在自我表現上的嘗試，他用擠出的顏料或用畫刀塑型，使得人物如浮雕一般。他有一幅「風中的新娘」，以浪漫主義的表現手法描繪自己的愛情故事，一對擁抱的情侶，好像是在空中飛舞旋轉；可可希卡企圖表現風的流動，朦朧的月光照著藍色的群山及峽谷，擺脫世間的一切煩惱，充分享受純潔的愛情。

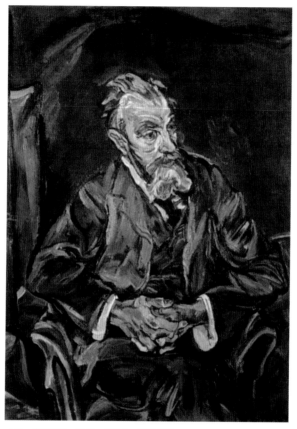

卡里・摩羅畫像　油彩　1910　128×95cm

1988年，可可希卡的一件「橋邊風景」拍賣，創下2,970,000美元的高價。

可可希卡，奧斯卡 Kokoschka, Oskar (1886～1980)

山、桌、錨、肚臍——阿爾普

阿爾普和「達達主義」的畫家群們都是憤世嫉俗，或志懷革命的青年，他們大聲疾呼抗議戰爭和空洞的宗教會議。達達派表現在畫風上的，便是諷刺及瘋狂地與世俗相忤，大膽地摧毀一切舊有的傳統。

阿爾普是達達主義的創始人，他在撕掉一件作品的同時，看見撒落在地上的一些紙片而引發他創作的構想。他的作品帶著隨意性，他不管何時都把圓形變成人體或肚臍，阿爾普主張：「達達的精神就是無所謂，作品必需勇往直前，永不回頭，是切實的，但又不能全懂……邏輯只是糾紛、永遠的謬誤，我們需要神聖的、超人的覺醒……。」他所持的虛無主義與破壞主義，對文明社會的墮落表現了消極的、紛亂的反抗。

阿爾普喜歡彫刻，一種形態之美，給人一種完美的形象，這種竭力的背離傳統、懷疑一切已經存在而被承認的美，阿爾普是最能表現達達主義的精髓者。

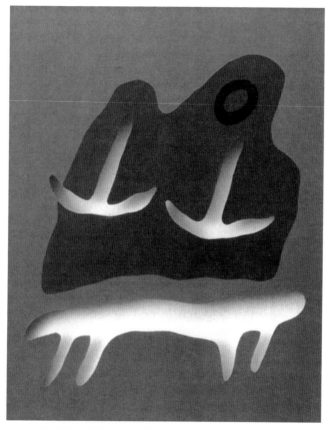

山、桌、錨、肚臍　油漆‧木板‧紙板　1925　75×60cm　紐約　現代美術館

傳統繪畫，已不能滿足近代畫家的需求。我們把這樣的作品稱為「多媒材」或「綜合媒材」。

阿爾普，尚 Arp, Jean (1887～1966)

下樓梯的裸女第二號——杜象

廿世紀最偉大的前衛美術家，杜象永遠站在藝術的最前鋒，他和畢卡索同樣的偉大，只是影響後世的應該會是杜象吧！

杜象早期的作品受近代繪畫之父——塞尚的影響，而在人格上，杜象又是那種獨立孤行的藝術家，他不喜歡參加任何有所標榜的運動。名作「下樓梯的裸女第二號」，多多少少顯示了他和義大利未來主義的關係。一九一三年杜象的成就明顯地超越「達達運動」，他的作品越來越新越古怪前衛，且他經常使用非傳統性的材料及技巧。一九一六是杜象最偉大的開始，他創作了驚人的「現成物」，他將日常用品史無前例地組合在一起而且是反諷性的，強而有力地表現藝術家的幽默感。但前面提到杜象是一位站在新藝術尖端的人，這種「現成物」也大概做到一九二〇年，之後杜象便開始在玻璃上作畫。

杜象在美國的聲名早在一九一三年奠定，當他到達美國時，那種瘋狂的程度，讓他意識到自己是一位大師，他留下太多太多有名的作品，如現成物的「噴泉」是以男性的便斗所完成，還有，有髭鬍的蒙娜麗莎等。

下樓梯的裸女第二號　油彩、畫布　1912　147×89cm　費城美術館

在達達的全盛時期，杜象幾乎是達達的代表人物，而達達的主張在於消滅繪畫，雖然如此，杜象還有許多繪畫的作品，杜象一生從未退隱畫壇，並且不斷地影響後世藝術家。

杜象，馬賽勒 Duchamp, Marcel (1887～1968)

我與我的村子——夏卡爾

夏卡爾是具有夢幻般風格的畫家。他早期作品帶有立體主義陰影，中期漸漸顯露浪漫、夢幻叙述的風格。

沒有畫家的作品像夏卡爾那樣充滿夢境、故事性、童真、甚至於插畫性，尤其是在俄國畫家之中夏卡爾更是異類。立體主義的空間處理在本幅作品中仍具有不小的影響力，但不失夏卡爾的獨創性；幸好在一九一一年之後居住在巴黎，一九四一年定居美國，讓他不至於流於一般俄國畫家地技術性，這如同與他同時代的一些俄國音樂家一樣。俄國經常以藝術工作者做為壯大自我民族性的優異，但卻讓一些自省能力極高的藝術家奔向自由的土地，如小提琴家——米爾斯坦，鋼琴家——霍洛維茲等。

夏卡爾的作品幾乎無法歸類，如果可以，我會將它們排在表現主義，那些自我意識、大膽用色、非學院的線性，都是表現主義與夏卡爾的特質。

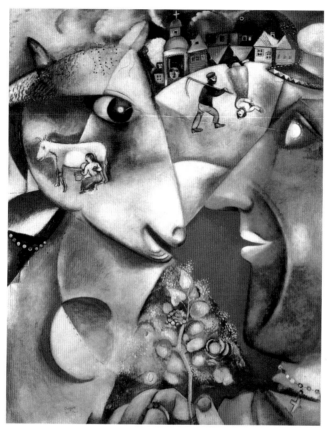

我與我的村子　畫布　1911　191×151.5cm　紐約　現代美術館

在台灣可以欣賞到許多夏卡爾的作品及版畫，主要的是夏卡爾屬於近代畫家，夏卡爾那些無憂無慮的晚期作品很容易打動欣賞者的心，掛一幅在客廳或寢室都非常的優雅。

夏卡爾，馬克 Chagall, Marc (1887～1985)

愛之歌——奇里訶

在達達主義漸漸勢微時，誕生了超現實主義，超現實主義的雛形是「形而上繪畫」，它是由奇里訶於一九一五年所創始。所謂「形而上的繪畫」據奇里訶的解釋是說：有一天他在巴黎的畫室冥想時，突然領悟到真正的藝術應該更完整、更深奧、更複雜、總而言之，就是形而上的藝術。

奇里訶是超現實主義繪畫先驅之一，他的作品常表現廣大的地平線、有透視的建築物及強烈的陰影，使人想起希臘巨大的建築及意境，用非現實的表現方式來表現新的詩境及神祕感。他特別偏愛夕陽斜照所留下長長的陰影及強烈的光線，他的作品魅力就在於那些長又深的陰影裡。這些發展也許和他一九一○年遷居佛羅倫斯有關。

一九一四年奇里訶對人體模型產生興趣，而且也是他創作的最高峰，畫中充滿了孤獨、懷舊、神祕和淒涼的氣氛。

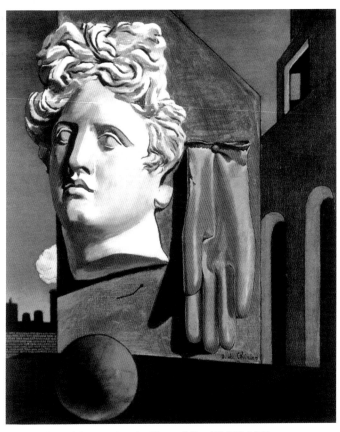

愛之歌　油彩・畫布　1914　73×59cm　美國　紐約現代美術館

見過師大教授陳景容先生的作品嗎？是不是與奇里訶相似呢？

奇里訶，喬吉歐・達 Chirico, Giorgio de (1888～1978)

擁抱—席勒

席勒的作品深受老師克林姆的影響，在生命即將結束的歲月裡，席勒的作品充滿了黑暗，象徵著死亡的腳步即將而來。

和克林姆不同的是，席勒的作品沒有那些瑰麗及黃金的色彩，美術史上影響後世的份量一直有種說法，似乎席勒在表現主義的份量上略勝一籌，或許席勒的一生造就了他將自己的作品推向一個極具不安、反社會行為、頹廢的風格。席勒的生命只有短短的二十八年，一生都以人物畫作為主題，他的作品喜歡用黑色的線條去架構人的軀體，自然而然地形成了個人的風格，而且影響近代的美國畫家畢費。他使用油與顏料的結合方式也是一種特色，大量的油增加了筆刷在畫作所留下來的結果，這種結果通常只是其他畫家的打底技巧之一而已，他也不太喜愛將顏色填滿整個畫面，這些就是席勒繪畫技巧上的特質。

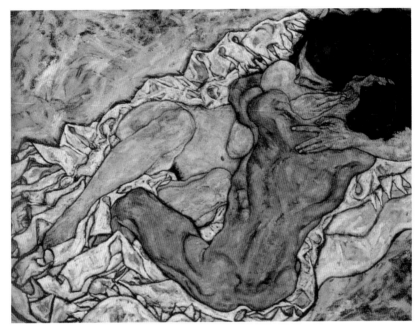

擁抱　油彩　1917　99×171cm　維也納　奧地利美術館

席勒曾因為這樣的一系列作品而被以妨害風化的罪名入獄，對現在的藝術觀點而言，他的題材還不足以驚世駭俗，但在當時的
維也納一點也容不下藝術家們前衛的思想，少女們的肢體語言加上席勒慣用的色彩造成人類視覺上對非常隱私的性愛做出非份
之想，對於性的連想馬上起了生理上的作用，難怪席勒要被判入獄了！

席勒，也貢 Schiele, Egon(1890～1918)

荒野的人——埃倫斯特

愛幻想似乎成超現實畫家們的特質，埃倫斯特自幼受著古怪傳說及故事的影響，加上自己身、心理上內部感應，產生了各種幻想。十五歲時，他喜愛的小鳥突然死去，多感的他爲鳥而悲嘆，此後在他的畫中常有幼時的幻覺出現，把鳥的圖像和人連串在一起。

一九一一年埃倫斯特接觸「靑騎士」團體，歐戰後成爲達達科倫分部的領導者；一九一九年創作方向改爲拼貼作品，一九二二年定居於巴黎，並且開始創作超現實主義繪畫。埃倫斯特的創作具有詩情夢幻般的細膩特質，小時候的記憶，對於生命、死亡的疑惑及恐懼，對森林、鳥、自然界生物的迷戀，都成爲他創作中的特有語彙，那些獨特的意象符號，細膩刻劃，恍如身歷其中，在陰森恐懼中，透著詩意。

荒野的人　畫布・油彩　1914　161×127cm　美國　古金漢美術館

不要覺得奇怪，近代美術，「美」已經變得不可理喻了。

埃倫斯特，馬克思 Ernst, Max (1891～1976)

黎明之星——米羅

米羅的創作量驚人，他那鮮豔明亮及符號性的作品，明顯的風格在廿世紀不安的年代給人一種曖昧莫名的快感！

西班牙於廿世紀產生了三位對現代藝術極有貢獻的大師，他們是米羅、葛利斯還有畢卡索；米羅與其他兩位大師不同的是，他仍舊與西班牙保持著密切的聯繫。米羅對於每一次的作畫他都尋求一種新的歷險與刺激，夢境一般的畫面得自他愛幻想的生活經驗，從另一個角度來看米羅也被歸類在超現實畫家之列。

西班牙內戰爆發後，米羅離開西班牙，米羅畫了一些令人毛骨悚然的景象作品，這也算是藝術家對戰亂的不平，就像畢卡索的「格爾尼卡」。當米羅步入晚期畫風，作品以不可思議的幻想與夢境圖案來描寫人與自然、地球與宇宙。一九四〇～一九四八年嘗試陶藝，並與西班牙陶藝家阿提加斯合作；一直到一九五九年米羅一直衷情於這項媒體，米羅的許多個性與克利一樣，是「心靈即興感應」下的產物，他以有效且極激烈的手法反映了廿世紀的時代精神。

黎明之星　油彩・畫布　1940　38×46cm

在台灣米羅的複製畫已經多的可以破紀錄了！這可能是米羅的作品看來沒有壓力的關係吧！

米羅，莊 Miró, Joan(1893～1984)

囚禁的女人——德爾沃

德爾沃的大型展覽曾經在台灣的國立美術館展出過，而且都是大件的油畫。大師的作品浮現眼前極具震撼，尤其是德爾沃的作品空間深度非常的遠擴，在國美館的展出中，德爾沃的大展算是經典的。

早期德爾沃的作品，可以將他歸在古典畫派，但真正形成自己的風格卻是在一九三六年以後；他慣以許多種圖式混合，創造出疏離的感覺，但風格的成立並非一朝一夕。其實，早年古典時期他便經常畫些淒涼的小火車站、空寂的電車、郊區、街燈、林木等，風格形成時他將這些重組並朝向超現實主義探索，在這一幕幕的景緻中，最引人思考的是那些如祭典美女的裸婦，這些裸婦如木頭或冰塊一般，可以說樹立了德爾沃獨自的審美觀感。

德爾沃對夜景相當偏愛，作品經常出現月亮或圓或缺，有時也出現可怖的畫面，相當的陰森，那些重構的圖像有相當的文學性，德爾沃的作品「可讀性」是很高的。

囚禁的女人　油彩・木板　1942　87×100cm

相信國內的一些超現實畫家的許多養分都來自於德爾沃及奇里訶，而又以大學美術系學生最喜愛。

德爾沃，保羅 Delvaux, Paul (1897～1994)

人文狀態——馬格利特

典型的超現實主義畫風，大部份的超現實作品都有不錯的繪畫技巧，以及豐富的想像力，馬格利特則多了一份寧靜感！

學院出身的馬格利特經常以自然景物的一部份來入畫，其實馬格利特的超現實風格是比較單純的，也就是說他沒有較複雜性的構圖，故事性也相當的簡單。

馬格利特較有名的作品有「夏的階段」——藍天白雲中飄浮著一些方塊，左前方放置兩截女人體模型；「復仇」，也引用藍天白雲，不同的是他描寫放置在室內畫架上的一幅作品，但作品中天空的兩片大朵的雲卻意外的向外飄了出來。更富想像力的畫面，莫過於「一九五六年九月十六日」，一彎明月懸在一棵蒼翠的大樹上，令人贊嘆的是馬格利特的描寫力，還有他對風景給予的一份寧靜。

馬格利特的作品畫幅都不大，這件作品由室內向外看去的風景，窗前放的畫架的一幅畫又與窗外的風景連成一貫，這種畫中畫也是他特有的風格之一。

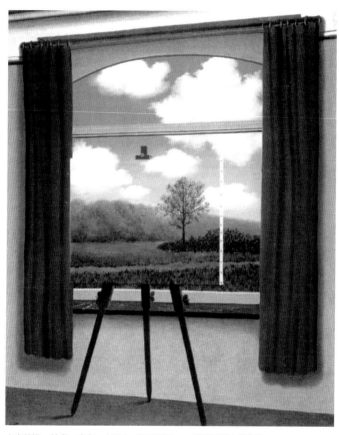

人文狀態　油彩‧畫布　1934　100×80cm　華盛頓國立藝術館

這種不明確的錯覺技巧的運用，馬格利特可以稱得上是史上第一人。

馬格利特，雷內 Magritte, René (1898～1967)

矢內原伊作的肖像——傑克梅第

傑克梅第應該算是一名雕塑家，但由於他在繪畫方面也有獨特的語彙，本書仍將他納入。他的畫幾乎如雕塑一般沒有彩色，但卻可見到藝術家不斷加線條修改的努力成績。

傑克梅第的繪畫作品及雕塑作品幾乎都以人物為題材，他對人的觀點相當特殊，反映了廿世紀人類的軟弱與不堪一擊，稱他為存在主義是再合適不過了！傑克梅第雕塑作品的風格形成要到一九四七年才明顯展現，他喜愛以鐵絲作為骨架，再將骨架上以石膏塑上拉長、憔悴、孤獨的人體。而他的繪畫作品也相同地使用線狀顫動的筆觸，以單色或極少的色相來完成，基本上是雕塑的延續。雖然傑克梅第的題材總是些親朋好友，沒什麼新的意義，可是卻可以從那些筆觸及運動的線條中，見到苦心經營的痕跡，而這也正是他崇拜塞尚的主因。國內有許多雕塑家，模仿著傑克梅第的風格，但始終沒有傑克梅第那一份孤獨感，而且也沒有傑克梅第的文學性語言。

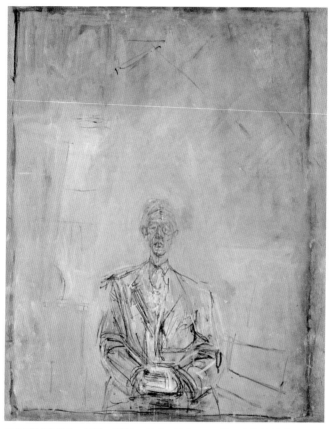

矢內原伊作的肖像　油彩　1956　81.5×65.9cm　巴黎　龐畢度美術館

雕塑是種三百六十度的一門藝術，只是許多藝術家都太注重正面的思考，而且以畫廊的壁面做為背景，實在與繪畫沒有兩樣，如果有機會將可出版一本離開牆面的一百件偉大藝術品的書籍，那將會相當有趣。

傑克梅第，阿貝特 Giacometti, Alberto (1901～1966)

鼻子敏銳的牛——杜布菲

一九九八年在台展出大型展覽的杜布菲，是戰後最具震撼力、創意、決不妥協的藝術家，有人稱他的創作為「另藝術」。

杜布菲可說是最忠誠的達達主義信仰者，他提倡自發、無意識的、反藝術的藝術創作，他同時也激勵了不定形藝術運動的發展。杜布菲始終是「反藝術」的實踐者與提倡者，他的創作不僅題材、形式、媒材不拘，連繪畫的方式也不限，只要符合杜布菲的需求他都會去實驗去使用，如蝴蝶標本、石膏、木片、膠、瀝青及保麗龍……等等；因此他刻意畫出一些特殊的肌理，刮、抹、刻、刷，他的作品看起來歷經風霜、歲月摧殘，如斑駁的牆面。約一九六○年代杜布菲轉而符號式的作品，看去很像是拼圖遊戲，但裡面依稀可見一些可辨識的東西，很童稚、有趣，大多數的美術學者還是把杜布菲歸在達達主義的實踐者。

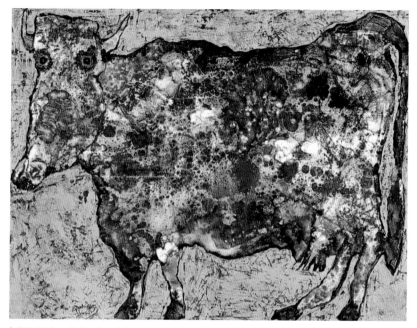

鼻子敏銳的牛　油彩・沙・畫布　1954　89×114cm　紐約　現代美術館

杜布菲風格極富童趣，並且多變，杜布菲大展也曾在台演出。

杜布菲，尙 Dubuffet, Jean (1901～1985)

白、綠和藍色—羅斯柯

　　羅斯柯於一九四七～一九五六年間以色塊中懸浮塗抹長方型色塊的抽象表現方式，成為獨特的風格。

　　羅斯柯的作品有點類似學校所上的色彩學課程，畫面沒有太多的色彩，也沒有形象造形，沒有點狀也沒有線狀，完全由色塊組成，但又與蒙德里安不同。羅斯柯將平塗的兩色或三色以一種很美的比例塗佈在畫布上。羅斯柯似乎也沒有比較鍾愛的色彩，有時整件作品傾向火熱的暖色調，有時寒冷與暖色相互存在，看似即與興率性而為的畫作，僅是簡單的色彩配置，沒有形象、動感。他的反形式反傳統因襲的抽象表現法，為美國藝壇找到了另一種類似「行動繪畫」的藝術表現。羅斯柯由早期神話擬古的超現實表現，逐漸趨向此時的純熟抽象表現繪畫，而在國際間享有盛名。

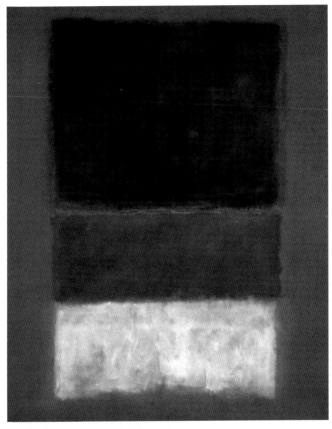

白、綠和藍色　油彩　1957　254×208cm

這種類似美工科色彩學的作品，雖然單純但如同蒙德里安一樣，無論是決定色相或空間處理都是一門大學問。

羅斯柯，馬克 Rothko, Mark (1903～1970)

內戰的預感──達利

西班牙藝術家中知名度僅次於畢卡索的應當就是達利了，他的作品屬於超現實主義。加上達利善於利用媒體做自我推銷的工作，因此達利也引來了一些爭議，但他的一些代表作品，的確也是令人讚嘆。

達利的創作內涵來自於一些奇怪的、變態的、夢幻的想法；達利求學時的態度便是學校頭痛的問題學生，直到他放任的行爲被學校永久開除。但達利的繪畫天才是沒有被否定的，離開學校後他便在馬德里和巴塞隆納等畫廊展示自己的作品，並且成爲畫界年輕一群的領袖。一九二八年達利造訪法國巴黎並拜訪畢卡索與米羅，同爲祖國的藝術家，此時達利的作品漸受米羅的影響，而且也趨向成熟。一九四○年達利定居美國後，更善於以平面媒體爲自己的知名度造勢，他奇怪的造型及臉上兩撇往上翹得高高的鬍子的確很容易成爲媒體的寵兒；一九五五年他重回西班牙成爲佛朗哥政權的擁護者。

達利使用了許多光鮮的色彩，在他的一些代表作品中對於光影的處理有著相機如所拍出的照片那種特別的感覺，畫中奇怪的幻想才是達利真正高明的地方。

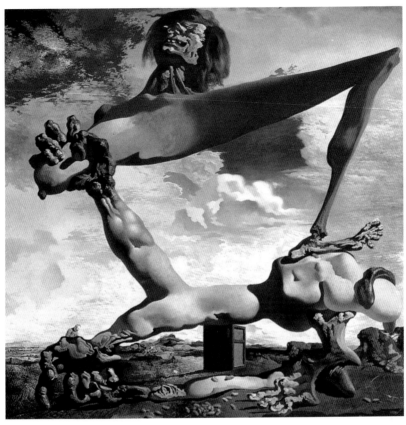

內戰的預感　油彩‧畫布　1936　100×99cm　美國費城美術館

達利是個搞怪高手，畫商也樂得喜歡達利這種作風，如此一來製造一種雙贏的契機。在達利即將過世住進醫院時，醫院的工作人員經常看見有人帶著空白的畫紙進入達利的病房，這意味著達利正在負責為「空白」的紙張簽上名字，也就是他根本不知道將來印製出來品質甚至內容，相同的一些偽作便陸陸續續出現在全世界的大大小小畫廊，也因此，購買達利的版畫需要相當地小心。

達利，薩爾瓦多 Dali, Salvador (1904～1989)

牛肉懸掛於兩側的頭像——培根

近代美術所呈現世人眼前的，已經不是唯美或賞心悅目這種心理愉悅了，當我們面對培根的作品可以得到明白的印証。培根是卅五歲才開始學習繪畫的，當然在他這個年齡習畫再從根基素描做起似乎也沒那麼必要，何況當時的藝術動向早已在營造一種畫家個人的獨特的審美語彙。

培根引用委拉斯蓋茲的作品「英諾森十世」習作完成本幅作品，黑色的背景上兩側掛著鮮血淋漓的牛肉，英諾森仍舊坐在那兒，但已體無完膚！培根的作品幾乎都是如此，您無法理解，但那卻是表現人類情緒感官的一部份。基本上培根是悲觀主義者，他說：「現在，人們明白自己是一個偶然，一個微不足道的生物，非理性地經營、追求些什麼……，而所有的藝術都是人用以困乏自己的一種遊戲……對我而言，所有繪畫都只是一次偶然，隨著年歲的增長，這種感覺也愈來愈強烈。」如此您能瞭解培根創作的基本想法了嗎？別太相信那些每天汲汲營營的藝術家，創作的本質仍是在於過程的情感轉述而已，簡單的塗塗抹抹，不需要什麼大道理吧！

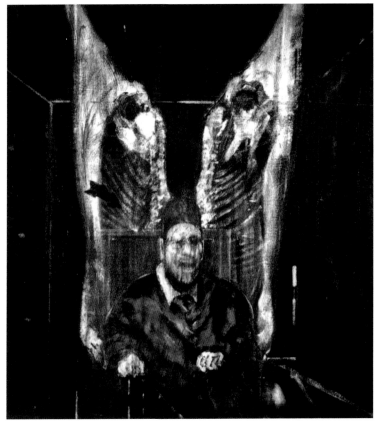

牛肉懸掛兩側的頭像　油彩‧畫布　1954　129.2×121.9cm　芝加哥　藝術研究中心

破裂的眼鏡穿透眼珠，滾燙的鮮血流洩滿臉，培根引用一張照片，完成駭人的作品。您喜歡看車禍嗎？您經過車禍現場，會故意把車子開慢些，看看那些血肉塗地嗎？這就是微不足道的生物──人類。

培根，法蘭西斯 Bacon, Francis (1909~1992)

馬洪尼——克萊恩

中國的書法、墨跡拿來做抽象創作的參考題材，在美國的克萊恩便以這種相似的工具、技法得到他要的抽象效果。

書法所使用的紙張、毛筆、墨，被克萊恩改以畫布、油彩來表現。他在畫布上大筆一揮抹出類似中國書法般的線條，畫幅巨大，筆觸挺拔有力，表現一種特有的力度，黑、白的單純色調反而成為震撼的色彩。這位美國偉大的抽象畫家，他的畫給美國現代繪畫帶來不少的激動力量；他那氣勢磅礴、雷霆萬鈞的黑白結構畫面，悲壯的戲劇化感情，表現了美國現代工業機械強大的精神，單純、強而有力的畫面是無人可以抗衡的。

克萊恩的「刷畫」筆下有股機械動力，迫使你感受那雄偉的力量，這種爆發表現正融合了現代新表現主義的要求。

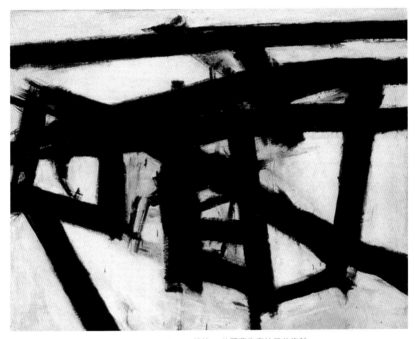

馬洪尼　油彩・畫布　1956　203×254cm　紐約　美國藝術惠特尼美術館

中國與日本一直有一群書法改革者，成績也達到一定的程度，市面上甚至有與書法相關的創作書籍出售呢！

克萊恩，弗蘭茲 Kline, Franz (1910～1962)

萬物合一——帕洛克

帕洛克是美國畫家，於近代經常被美術界拿來討論。帕洛克那廣為人知的滴流作品，後來被許多人所模仿，但都沒有帕洛克那種現代人的渲洩感！

帕洛克的作品極為明顯，在抽象繪畫中大概還很難找到與帕洛克相似的畫家。或許人們會覺得帕洛克的作品沒有技術可言，每個有一雙手的人都能做到，但您可知道創作便是這樣，帕洛克是以甩油彩作畫的第一人，再接下來若有人再做同樣的事，就叫模仿，而不是創作了。

帕洛克的甩油彩其實也並非沒有技巧，就色彩而言，黑、灰、白是帕洛克最常使用的主色（在色彩學上黑、灰、白不能算是顏色，它們是明度），他通常會再選擇一個暖色及一個寒色來整合整件作品。他與現代美術家庫寧及馬哲威爾的黑白作品年代相去不遠。一九四○年代晚期充滿生命力、精緻、及令人愉悅的色彩成為帕洛克最成熟的作品。帕洛克的生命並不長，他僅活了四十四歲，卻留下了驚人的產量，許多近代評論家反對他的創作方式，但最近已有消退的現象。

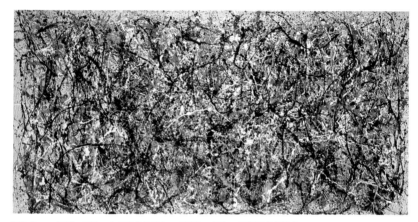

萬物合一　油彩‧瓷釉‧未打底色的畫布　1950　紐約　現代藝術美術館

帕洛克將畫布放在地上創作。

帕洛克，傑克遜 Pollock, Jackson (1912～1956)

寧靜點——路易斯

普普藝術是美國人把生活中最熟悉、最通俗、最流行的東西搬到畫面上，所以也叫做「流行藝術」。然而「歐普藝術」則是靈感來自於時代廣場的霓虹燈，發展出眼花撩亂的繪畫，代表畫家有路易斯、瓦薩雷利、斯特拉等。

一反一九四○年代到五○年代藝術家的抽象圖象，「歐普藝術」畫家群他們開始使用光學效果，創造出視覺抽象作品。路易斯因受女畫家海倫・法蘭肯沙勒的影響，開始在畫布上，將調了水的壓克力顏料，直接傾倒在畫面上，任由其流灑而成了色彩構成，形成他的獨特藝術語彙。這種完全不用筆的繪畫方式爲視覺藝術展開另一種可能性，完全不同的純視覺享受、沒有固定的構圖與形式，彷彿在玩色彩遊戲般，又具有音樂的律動與節奏感，相當的亮麗。

寧靜點　油彩・畫布　1959-1960　259×343cm　華盛頓　斯密生博物館

像荷花嗎？沒關係，抽象藝術就是更多的想像。

路易斯，摩理斯 Louis, Morris (1912～1962)

窗邊裸女——魏斯

魏斯——一位台灣水彩畫界都熟知的名字，台灣多數的學院其實大多深受魏斯的影響，對於他的技法視為教父；可惜的是，台灣的水彩界沒有人能有魏斯那股逼真又幻想的無聲世界。

早期以畫印地安人物為主要體題的魏斯，一生都住在鄉村，從未出國，也很少到外地旅行，他住的鄉村人口不多，但在魏斯的眼裡卻有挖掘不完的題材。魏斯用一種精細的寫實技法描繪人物、風景與靜物，他自己製作畫紙和蛋彩顏料，而這種顏料正是魏斯最拿手的工具之一，但這種工具要表現如魏斯一般的細緻是非常困難的。成名的魏斯以系列畫作為主角，如「克里斯蒂娜」系列，全組畫都在表現殘疾女子孤獨的心境，他的這一系列畫作充滿了苦澀的情調，引起人們對於人生的思索。他以十分精密的繪畫手法刻畫被疾病摧殘，失去青春年華的臉和破碎的門窗，加上蛋彩顏料所呈現出的淡雅，古老的色彩，整個畫面形成一種古樸幽雅的意韻。

窗邊裸女　蛋彩‧油彩‧畫布　1985

裸女是魏斯最喜歡的題材，畫中的女主角綁著辮子，您可以認爲她是印地安人，這就是閱讀繪畫。

魏斯 Andrew Wyeth (1917～)

轟！──李奇登斯坦

早期李奇登斯坦以抽象表現主義從事抽象畫創作，但有一次他嘗試將卡通還有漫畫的人物放大到畫布上，發現效果太棒了，而成為普普的代表畫家之一。

無可取代的發現，李奇登斯坦利用現代印刷暗房的技巧，以網點組合的原理，易見的題材，粗又黑的線條，以原色著塗；他把日常生活所見，大眾化的商品，肯定為純粹的藝術品，他認為這些都是現代繪畫的最佳題材。

李奇登斯坦以很多漫畫題材的局部做為主題，色彩鮮明，不是佈滿整個畫面，就是佔了主要部份；皮膚色以印刷網點處理，製造印刷效果，以高彩度的黃、紅、藍並用，以粗黑勾勒輪廓，有時連漫畫對白或廣告詞，都一併搬上畫面。李奇登斯坦說：「我對滑稽畫的態度很嚴肅，但我同時也希望它們看來很可笑，不失幽默感。」

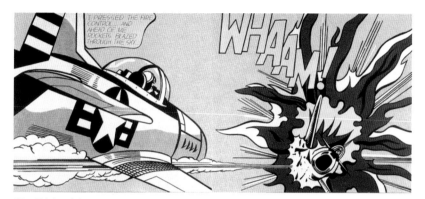

轟　壓克力・畫布　1963　172.7×406.4cm　倫敦　泰特美術館

日本漫畫與美國漫畫成為漫畫界的兩支主流，國內的畫家——楊茂林先生最近的創作亦嘗試將這兩種不同的外來文化集結在一件作品上，營造一種文化侵略的現象。

李奇登斯坦，羅伊 Lichtenstein, Roy (1923～1997)

聯合畫——羅森柏

羅森柏是一九六〇年代崛起的美國畫家，他以部份寫實部份抽象，所謂「集成」的手法剪貼拼湊，他沒有任何象徵及可敘述的主題，他認為藝術就要用多樣性及幽默來震動人心。

二次大戰，羅森柏參加美國海軍，在海軍醫院做精神病科的護士，此時他開始了繪畫生活。一九四五年退役後進入堪薩斯市立藝術學院，一九四八年又前往巴黎茱莉安藝術學院學習很短的時間，但他還是覺得生活在學院制式化的傳統中無法學習到東西，他必需創造自己風格的藝術。羅森柏用「集成」的方法製作許多藝術作品，他有一組作品，以一個輪胎套在安哥拉羊的身上，這也是組字畫，是他名字的縮寫。羅森柏也創造紙板結構作品，創造一種特殊的空間，他不在乎各式各樣的材質，總是複合式的把他們集合在一起，成為自己獨特的風格。

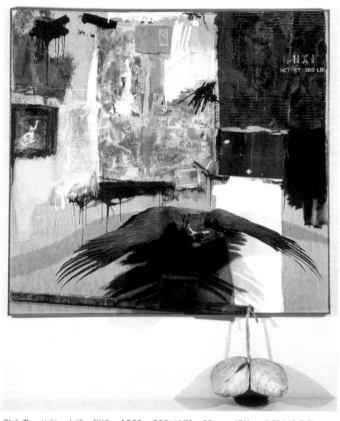

聯合畫　油彩‧木頭‧報紙　1959　200×179×59cm　紐約　索那本德畫廊

這種意圖離開牆面的半立體創作，在二十世紀極為風行，這也可以說是杜象惹的禍。

羅森柏，羅勃 Rauschenberg, Robert (1925～)

安魂曲——克萊因

克萊因是一位對傳統繪畫提出批判的現代藝術家，是環境藝術的先驅，同時也是「光的藝術」、「單色繪畫」、「身體藝術」的實驗者。

藍色是克萊因最喜愛的顏色，有時我們針對他用的那個藍色取名為「克萊因藍」；而他最有名的作品就是運用裸婦全身沾滿「克萊因藍」配合樂團舞蹈並將自己身上的藍顏料滾印在畫布上；在舞蹈時它是行動的藝術，在壓印完成時它又同時是活動完成時的產物。

克萊因強列地受日本這個國家觀念上的影響，而且在日本學習柔道，還是黑帶教練呢！學習柔道時您的對手就是您的夥伴，而非敵人，這種觀念導致他對藝術有新的看法。克萊因的藝術在於追求藝術家的整個體驗，包括藝術家的思想、行為和知覺，而非製作真正具體的藝術作品。一九六二年六月他因心臟病而逝世，年僅三十四歲。

安魂曲　海綿、小石、乾顏料、合成樹脂‧木板　1960　199×165×14.9cm　休士頓　私人收藏

當克萊因、阿爾曼（克萊因的好友）與另一名好友一同躺在海邊時，仰望著蔚藍的天空，他們發表各自對分享這片天空的看法；克萊因表示要得到這片蔚藍的天空，阿爾曼則想擁有這片天空下的一切，而另一位朋友則很想掌握住晴空下的一切語言。就在此時忽然有一隻小鳥掠過藍天，克萊因立刻叫到「不」！依照克萊因的想法是不願讓非物質性的天空被物質性的東西留下痕跡。

克萊因，伊夫 Klein, Yves (1928～1962)

聖殤圖——畢費

在台灣的進口版畫業裡，畢費的作品算是最多客戶喜愛的。版畫成為畢費最近的創作主力，但過度的自我模仿，似乎又是畢費作品的致命傷。

畢費生於一九二八年。如果要將畢費定位的話，他算是一位表現主義的畫家。畢費的作品有著明顯且強烈的風格，黑色強而有力的線條是他創作的主要特質，色彩並不是畢費要追尋的，國內已經過世的畫家席德進明顯地受畢費的影響，連簽名也與畢費相去不遠。本幅作品描寫耶穌由十字架上卸下，是畢費年輕時的作品，畢費早年便聲名大噪，而他那悲觀的、灰色的、絕望的風格卻引來了一大群模仿者。

由於成名得早，加上風格明確，使得畢費無力做太大的自我突破，對於畢費作品有瞭解的讀者便會同意我的看法，有時看一張畢費的作品大概就差不多看全了畢費的作品。如果往好的地方說，那叫風格，如果相反，那就是不求上進，但這兩者確實困擾著一位畫家，因為風格的成立絕對不是任何一名創作者所能達到的，這叫畢費如何割捨呢！

聖殤圖　油彩‧畫布　1946　255×172cm　巴黎　國立現代美術館

畢費的版畫大都是石版，版數也大都在一、兩百張以上，以國際級的大師而言，這個版數算是合理，但如果您有意收藏名家的版畫，一定要確定它的眞實性，國內有許多假的名家版畫，千萬不要吃虧上當才好。

畢費，貝爾那 Buffet, Bernard (1928～1999)

瑪麗蓮・夢露──沃荷

普普藝術的代表畫家沃荷大量地運用傳播影像、明星、品牌，不斷地重複、複製、印製完成，他在藝術地位一定的份量。

普普藝術是一種對現代文化的深度思考，並且抱持著肯定的態度，沃荷更不拘任何一種可以表現的方式，他最常運用的模式是把海報或雜誌的廣告放大，直接印在畫布上，這種不斷出現的畫面是反映現代人每天每時每刻不斷在接觸大眾傳播媒體之必要。他有名的可口可樂、布瑞洛的包裝盒、瑪麗蓮・夢露、伊莉莎白・泰勒、貓王普利斯萊、貝多芬……等。沃荷成功地以新奇、活潑的方法代表普普藝術的地位。

要瞭解普普藝術必需探討「大眾文化」。工業革命的一系列科技產物，把流行、民主和機器結合為一體，機器文明為繼續生存，必需製造低成本的產物才能滿足大眾需求；然而這種大量生產的物品，若想推銷就必需藉重大眾傳播，如電視、報紙、印刷品的力量，這就是沃荷及普普藝術家們投注的一種新具象藝術。

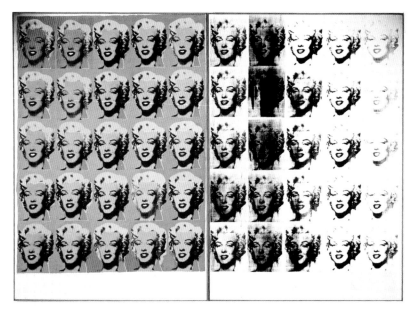

瑪麗蓮・夢露　壓克力・絲印・畫布　1962　206×170cm

如果沃荷還活著的話，那麥當勞一定也會躍上他的畫面；如果日本有沃荷，那Kitty貓一定是最佳女主角。

沃荷，安迪 Warhol, Andy (1928~1987)

西伯特路伯風景——封德爾特瓦沙

維也納是出產音樂家的地方，在美術方面則有克林姆及他的弟子席勒，封德爾特瓦沙則延續了他們倆人而成為新具象主義風格，在隱約中帶有克利式的描繪手法。

迴旋般繁複如音樂的彩色線條，將表現主義及新藝術裝飾風格結合，主題則大都是建築物似的構圖，在絢麗多彩的畫面中存在著如真似幻，封德爾特瓦沙的作品令人有看拼圖或置身於迷宮中的不真切感。主題彷彿懸浮於旋渦或掠影之中，叫人摸不著猜不透。

封德爾特瓦沙的作品相信是來自於席勒的一些素描作品，而這些作品是席勒少數的建築風景之昇華，當然封德爾特瓦沙將它們抽象化了，而且用些更像霓虹燈的效果作畫。

西伯特路伯風景　壓克力・畫布　科隆　私人收藏

封德爾特瓦沙的作品很具音樂性，別忘了，他是維也納人哦！

封德爾特瓦沙 Hundertwasser, F. (1928～)

三面國旗——瓊斯

瓊斯是普普藝術的代表畫家之一，作品以華麗又多彩的形式著稱，他同時以「旗幟」的題材與抽象的題材並行創作，都有不錯的成績。

紐約「通俗藝術」普普藝術（POP Art）和「新寫實主義」，這兩種畫派大膽地肯定了一些毫無藝術價值的東西為藝術。新寫實主義的目的，是想回到生活面，也就是美國的日常生活，藝術家直接從生活中出發，把生活事物帶進藝術，那些題材，眾人熟悉，如電視、明星、廣告、漫畫。或許這就是美國文化吧！

一九五五年瓊斯與羅森柏同時出現在紐約畫壇，他們之間有相似之處，但又各有個性。此作品「三面國旗」是用堆成似浮雕厚度般的顏料來完成。五○年代末期，瓊斯也作雕塑但並不受注目，反倒是他的抽象作品，以多彩華麗的顏料抒發繪畫上的美感。

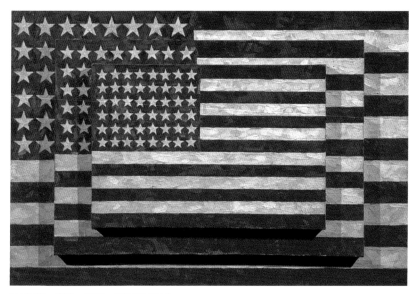

三面國旗　蠟畫　1958　78×116×13cm

在解嚴後的台灣，國旗也被拿來作文章，但我們的國旗似乎更有爭議性，那種神聖在越來越民主的台灣已經越來越脆弱。

瓊斯，傑斯伯 Johns, Jasper (1930～)

窗前女子——博特羅

博特羅的人物畫，胖得可愛，像是氣球被吹脹似的，而五官手腳則小得出奇。不管您喜不喜歡傳特羅的作品，只要一見到之後，再也忘不了！

博特羅於六○年代崛起，他以筆下的「胖人」馳名於國際，博特羅的作品，不止博君一笑，猶帶有許多意念，或許是嘲諷吧！

名作的翻版，在博特羅的作品中佔為重要的地位，且十分有趣，其中以達文西、委拉斯蓋茲、維梅爾等的畫作為最著名，但是千萬別把博特羅的胖人當作漫畫來看待，您只能把他當成是一種風格、一種創作的語言。另外五○年代博特羅接受歐洲美術的洗禮之後，歸國目睹專制腐敗的政治、貧窮落後的經濟，和一群軍閥、政客、商賈、嫖客、妓女等所合演的一齣齣社會鬧劇，藉著描繪這群虛胖浮腫的醜類，博特羅不僅對南美政經社會的黑暗與失控展開了強烈的抨擊，也間接樹立了個人的藝術風格而揚名於國際。目前正值充沛創作精力的博特羅在廿世紀的美術界佔有一席之地，未來博特羅會改變風格嗎？且讓我們拭目以待。

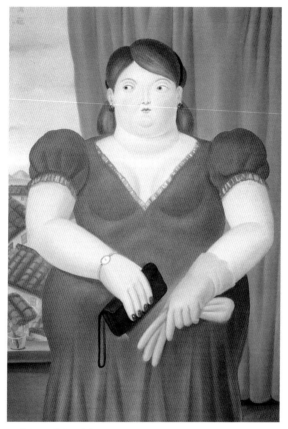

窗前女子　油彩・畫布　1982　119.4×80.2cm

中國的唐朝也有這麼胖的女人，這是顯示一個盛世的豐衣「足食」，但博特羅的作品卻在深層的內涵中顯示一種病態。

博特羅，費南多 Botero, Fernando (1932〜)

約翰——克羅斯

近代畫家要成為傳世的藝術家並非一件容易的事，在照像術發明後，繪畫又變得曖昧不堪，但也有一群人利用這種科技發明了超寫實主義這個流派，其中克羅斯的畫作頗能作為代表。

克羅斯的作品都相當的巨大，而且都以單色的肖像為主，他的作品在儘量壓抑感情上的敘述，並且將照像無法達到的細節都畫出來，必需要有超強描繪能力，才能完成一件超寫實作品。至於什麼是超寫實主義呢？它是利用照片或照像機客觀、正確、仔細的影像，來取得對象之形象，再客觀的製作到二度平面的畫布上。文藝術復興以後的所謂「寫實主義」，嚴格來說它是「一種人文的寫實主義」或「主觀的寫實主義」，也就是說藝術家千萬不能支配被寫實的物體，唯有客觀而毫不見個性的把它呈現出來，才能真正達到物體的真像，這就是超寫實主義的理論基調。

約翰　壓克力顏料・石膏打底的畫布　1971-1972　254×828.6cm

畫家為了達到他的畫面要求，有時會不擇手段，像這幅作品就用了噴槍，以達到真實的效果。

克羅斯，捷 Close, Chuck (1940～)

心靈饗宴 心靈驛站系列5

關於生活智慧的清新小語
平凡中可得啓發，簡單裡可見餘味
心靈驛站系列自推出以來，一直廣受好評與喜愛，引起海內外許多讀者的熱烈迴響。現在，歡迎你再次來到心靈驛站，在簡單易懂的故事中，一起體會生活的滋味。

張海修◎著　　定價250元

賢者的啓示 心靈驛站系列6

自古至今，無數聖賢用他們的思想與行爲，留下了震古鑠今，字字珠璣的生活小故事，發人深思，啓人心智。本書能鼓勵人樂觀前進，打開心門，活出喜悅的人生。

李佳民◎著　　定價200元

心靈哲思 心靈驛站系列7

生命需要一點哲學的態度，136則生活哲理小故事

發現生活的智慧之美
生活簡單‧喜悅如常‧智慧相鄰
《心靈哲思》藉由深入淺出的雋智小語，帶有幽默的哲理小故事，帶你看見寬闊世界，打開心靈視野。透過本書，享受和作者互動的心靈激盪，你將更能感受生活的微細餘韻。

魏悌香◎著　　定價230元

心靈秘笈 心靈驛站系列8

哲人的智慧與幽默，點亮人生的光輝
簡單的小故事，深入淺出傳達出賢者的珍貴思想智慧，引領你進入智者的心靈殿堂。
每篇小故事都能點燃生命的動能，發現智慧之路，豐富生命旅程；這是一本關於學習與人生哲理的寶典。

魏悌香◎著　　定價230元

心靈有約 心靈驛站系列9

雋永故事134篇，帶來生活的喜悅，生命的啓思

在緊張繁忙的生活中，靜下心來沉澱自己，觀照自我。透過本書，你將更能體會生活的韻味，活出自信、快樂與幸福的人生。

蔡鶯◎著　　定價230元

- 新時代 新生活
- 風格清新的經典小故事
- 各大書店暢銷書！基督教書房排行 TOP 5 暢銷書

心靈驛站 心靈驛站系列1

智慧小故事、人生大啓示

經過精挑細選的雋永寓言故事，
每則都發人深省、富於啓迪。
幫助我們更深入體會重要的人生道理，
進而實踐在日常生活當中。

魏悌香◎著　定價230元

心靈妙語 心靈驛站系列2

一部充滿生命喜悅的書

忙碌的心也需要休息，
心靈驛站系列的《心靈妙語》，
值得我們細細品味，滋養心靈，
融入與作者的心之對話，感受生命本源，恬意當下。

魏悌香◎著　定價230元

心靈種籽 心靈驛站系列3

136則生活的智慧，改變你一生的觀念

在眾人期盼下，驛站系列之三《心靈種籽》終於推出了。此
書延續《心靈妙語》、《心靈驛站》的清新自然風格，跟著
魏悌香牧師的文字，再一次進入心靈的新境界！

魏悌香◎著　定價250元

心靈活水 心靈驛站系列4

136則雋永的心靈小故事，帶來生活的喜悅，生命的啓思

心靈驛站系列，深受廣大讀者群喜愛，好評如潮再推出《心
靈活水》。
本書花了許久的時間收集和整理，期盼每則雋永清新的小故
事，都能帶給你心靈的洗禮，享受生命的感動與自在。

魏悌香◎著　定價250元

雞湯家族

心靈雞湯／關於勇氣

定價250元
傑克・坎菲爾等◎編著
高憲如◎譯

心靈雞湯／親親寵物

定價250元
傑克・坎菲爾等◎編著
蔡松益◎譯

心靈雞湯／關於信仰

定價250元
傑克・坎菲爾等◎編著
李福海◎譯

心靈雞湯／愛情話題

定價250元
傑克・坎菲爾等◎編著
阮貞樺◎譯

心靈雞湯之心靈食譜

定價250元
傑克・坎菲爾等◎編著
劉佩芳◎譯

心靈雞湯／少年話題

定價250元
傑克・坎菲爾等◎編著
郭菀玲譯◎

　　從一本被卅三家出版社拒絕的書，變成有幾十部續集、行銷千萬冊的搶手叢書，《心靈雞湯》的出版就是活脫脫的勵志傳奇。作者傑克・坎菲爾和馬克・韓森兩人皆為全美激勵演講者，每年對數百萬人發表演講。他們合作推出的《心靈雞湯》系列，榮獲全美紐約時報第一名暢銷書的肯定，更引起全球熱烈迴響。

心靈雞湯

愛與勇氣的故事

定價250元
傑克・坎菲爾等◎編著
楊淳茵◎譯

心靈雞湯2

溫馨感人的心靈故事

定價250元
傑克・坎菲爾等◎編著
吳淡如／林正豪◎譯

心靈雞湯3

豐富生活的溫馨故事

定價250元
傑克・坎菲爾等◎編著
陳茗芬◎譯

心靈雞湯4

分享生命、愛、美麗的人生

定價250元
傑克・坎菲爾等◎編著
林千凡◎譯

心靈雞湯5

愛與勇氣的故事

定價250元
傑克・坎菲爾等◎編著
鄧茵茵等◎譯

心靈雞湯6

激勵心靈的溫馨故事

定價250元
傑克・坎菲爾等◎編著
李桂蜜◎譯

心靈雞湯／關於女人

定價250元
傑克・坎菲爾等◎編著
李毓昭◎譯

心靈雞湯／關於工作

定價250元
傑克・坎菲爾等◎編著
郭苑玲◎譯

心靈雞湯／關於青少年

定價250元
傑克・坎菲爾等◎編著
郭苑玲◎譯

心靈雞湯／獻給媽媽

定價250元
傑克・坎菲爾等◎編著
王欽忠◎譯

心靈雞湯／永不放棄

定價250元
傑克・坎菲爾等◎編著
陳宗琛◎譯
Heaven Book◎繪圖

心靈雞湯／關於高爾夫

定價250元
傑克・坎菲爾等◎編著
張益銘◎譯

心靈雞湯／永恆的親情

定價250元
傑克・坎菲爾等◎編著
陳淑娟◎譯

心靈雞湯／寵物之愛

定價250元
傑克・坎菲爾等◎編著
鄭惠丹◎譯

心靈雞湯／生命之歌

定價250元
傑克・坎菲爾等◎編著
蘇菲◎譯

心靈雞湯／女性話題

定價250元
傑克・坎菲爾等◎編著
張鳳儀◎譯

心靈雞湯／童年記事

定價250元
傑克・坎菲爾等◎編著
蔡松益◎譯

Guide Book 401

書者	西洋名畫欣賞入門——品味與鑑賞100幅美術經典
著者	曾銘祥
文字編輯	曾家緯
美術編輯	劉巧玲
發行人	陳銘民
發行所	晨星出版有限公司
	台中市工業區30路1號
	TEL:(04)23595820　　FAX:(04)23597123
	E-mail:morning@tcts.seed.net.tw
	http://www.morning-star.com.tw
	郵政劃撥：22326758
	行政院新聞局局版台業字第2500號
法律顧問	甘龍強　律師
製作	知文企業（股）公司　　TEL:(04)23581803
初版	西元2002年2月28日
總經銷	知己實業股份有限公司
	〈台北公司〉台北市羅斯福路二段79號4F之9
	TEL:(02)23672044　　FAX:(02)23635741
	〈台中公司〉台中市工業區30路1號
	TEL:(04)23595819　　FAX:(04)23597123

定價320元

ISBN-957-455-147-4

國家圖書館出版品預行編目資料

　　西洋名畫欣賞入門：品味與鑑賞100幅美術經典
　　　／曾銘祥著.－初版.－－臺中市：晨星,
　　2002〔民91〕
　　　面；　公分.－－（Guide Book 401）

　　ISBN 957-455-147-4(平裝)

　　1.繪畫—西洋—作品評論

947.5　　　　　　　　　　　　　　　91000251

◆讀者回函卡◆

讀者資料：

姓名：＿＿＿＿＿＿＿＿　　　　性別：□ 男　□ 女

生日：　／　　／　　　　　　身分證字號：＿＿＿＿＿＿＿＿

地址：□□□

聯絡電話：　　　　　　（公司）　　　　　　（家中）

E-mail ＿＿＿＿＿＿＿＿＿＿＿＿＿＿＿＿＿＿＿＿＿＿

職業：□ 學生　　　□ 教師　　　□ 內勤職員　□ 家庭主婦
　　　□ SOHO族　□ 企業主管　□ 服務業　　□ 製造業
　　　□ 醫藥護理　□ 軍警　　　□ 資訊業　　□ 銷售業務
　　　□ 其他＿＿＿＿＿＿＿＿＿＿

購買書名：＿＿＿＿＿＿＿＿＿＿＿＿＿＿＿＿

您從哪裡得知本書：□ 書店　　□ 報紙廣告　　□ 雜誌廣告　　□ 親友介紹

□ 海報　　□ 廣播　　□ 其他：＿＿＿＿＿＿＿＿＿

您對本書評價：（請填代號 1. 非常滿意　2. 滿意　3. 尚可　4. 再改進）

封面設計＿＿＿＿＿版面編排＿＿＿＿＿內容＿＿＿＿＿文／譯筆＿＿＿＿

您的閱讀嗜好：

□ 哲學　　　□ 心理學　　□ 宗教　　　□ 自然生態　□ 流行趨勢　□ 醫療保健
□ 財經企管　□ 史地　　　□ 傳記　　　□ 文學　　　□ 散文　　　□ 原住民
□ 小說　　　□ 親子叢書　□ 休閒旅遊　□ 其他＿＿＿＿＿＿＿＿＿

信用卡訂購單（要購書的讀者請填以下資料）

書　　名	數　量	金　額	書　　名	數　量	金　額

□VISA　　□JCB　　□萬事達卡　　□運通卡　　□聯合信用卡

- 卡號：＿＿＿＿＿＿＿＿＿＿　　● 信用卡有效期限：＿＿＿＿年＿＿＿＿月
- 訂購總金額：＿＿＿＿＿＿＿元　　● 身分證字號：＿＿＿＿＿＿＿＿＿
- 持卡人簽名：＿＿＿＿＿＿＿＿＿（與信用卡簽名同）
- 訂購日期：＿＿＿＿年＿＿＿＿月＿＿＿＿日

填妥本單請直接郵寄回本社或傳真(04) 23597123

407
台中市工業區30路1號

晨星出版有限公司

更方便的購書方式：

(1) **信用卡訂購** 填妥「信用卡訂購單」，傳真或郵寄至本公司。

(2) **郵 政 劃 撥** 帳戶：晨星出版有限公司　　帳號：22326758
在通信欄中填明叢書編號、書名及數量即可。

(3) **通 信 訂 購** 填妥訂購人姓名、地址及購買明細資料，連同支
票或匯票寄至本社。

◉購買單本以上9折優待，5本以上85折優待，10本以上8折優待。

◉訂購3本以下如需掛號請另付掛號費30元。

◉服務專線：(04)23595819-231　FAX：(04)23597123

◉網　　址：http://www.morning-star.com.tw

◉E-mail:itmt@ms55.hinet.net